此书献给热爱设计专业的同学们

高等艺术设计课程改革实验丛书　　　　　　　　　　●曹天慧 著

 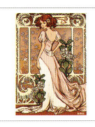

中国建筑工业出版社

风格设计
设计史点击
Style Design

图书在版编目（CIP）数据

风格设计　设计史点击/曹天慧著.—北京：中国建筑工业出版社，2008
（高等艺术设计课程改革实验丛书）
ISBN 978-7-112-10271-6

Ⅰ.风… Ⅱ.曹… Ⅲ.艺术—设计—高等学校—教学参考资料 Ⅳ.J06

中国版本图书馆CIP数据核字（2008）第121287号

　　以历史风格进行设计是一门从西方现代设计史教学发展出来的课程，这门课程沿袭了设计史的内容。本书对设计史的发展、设计风格的演变、设计思潮和设计方法的变迁都有详细的阐述。除此之外，本书还在传统教学的基础上增加了对风格的研究和设计专题的训练，将理论讲述和设计实践结合起来，用设计的方法体会风格的特征，通过亲身实践来体会大师的创作意图和方法。这个方法既完成了设计史论课对理论内容的要求，同时通过设计训练加深了对设计史的理解，增强了学生对理论课的兴趣，一举两得。

责任编辑：陈小力　李东禧
责任设计：肖广慧
责任校对：汤小平

高等艺术设计课程改革实验丛书
风格设计　设计史点击
曹天慧　著
*
中国建筑工业出版社出版、发行（北京西郊百万庄）
各地新华书店、建筑书店经销
北京方嘉彩色印刷有限责任公司印刷
*
开本：889×1194 毫米　1/20　印张：$6^{3/5}$　字数：165 千字
2008年10月第一版　2013年3月第二次印刷
印数：3001—4500册　定价：**39.80元**
ISBN 978-7-112-10271-6
　　　(17074)

版权所有　翻印必究
如有印装质量问题，可寄本社退换
（邮政编码100037）

代 序

近几年来，我国艺术设计的教材出版迈入了一个前所未有的"高产期"，引发了业界不少担忧。笔者认为，这是我国艺术设计教育近30年来发展的一个必然趋势，是艺术设计教学改革不断向成熟期发展和转变的一个特殊阶段。

艺术设计教育与许多理工学科教育有很大的差异性，这主要源于艺术设计专业知识、能力结构的交叉性与整合性，以及艺术设计认知规律的感性化、个性化等特征，这些体现在教材编写和使用上自然呈现出多元性和选择性的特点。当然，在这个特殊时期，我们一方面要大力支持一线教师勇于探索、不断创新的实践活动和教学成果的教材转化，鼓励他们编写和出版更多具有示范性的教材；另一方面要克服"急功近利"心态和"大而全"的面子工程给教材建设带来的不良影响，齐心协力，推动我国艺术设计教育朝着更加健康、成熟的方向发展。

5年前，《高等艺术设计课程改革实验丛书》推出期间，中国艺术设计教育改革正处在从宏观层面向纵深领域发展的阶段，丛书的出版对时下课程改革的实践和教材编写产生了积极的影响。此批丛书既有新增册目，也有在过去已发行的丛书中挑选出关注度较高、反映较好的经过修改和充实再版推出的几册，但愿能同5年前推出的那样得到大家的认可。

在这批新版丛书推出的过程中，我为中国建筑工业出版社多年来对艺术设计教育的大力支持而感慨，编辑们的敬业精神而感动，真诚的感谢他们对艺术设计教育事业所作出的贡献。

<div style="text-align:right">

江南大学设计学院 教授 叶苹

2008年8月于青山湾

</div>

目 录

代序

写在最前面……………………………………………………………………………1

第一部分　改革的新声……………………………………………………………7

第一讲　艺术与手工艺运动和莫里斯风格…………………………………8

第二讲　新艺术运动…………………………………………………………18

第二部分　现代主义设计…………………………………………………………37

第一讲　新设计美学的探索…………………………………………………38

第二讲　机械时代的时尚运动………………………………………………52

第三讲　机械美学与功能主义………………………………………………66

第三部分　反叛时代的反叛设计…………………………………………………97

第一讲　波普设计……………………………………………………………98

第二讲　后现代主义…………………………………………………………111

写在最前面

师者,所以传道、授业、解惑也。

这意味着一位老师要给他的学生讲道理(也可以理解为理论知识)、传授专业知识,并和他们沟通,解决他们在专业上(或者其他方面)的问题和困惑。这是一种互动式的教学,和目前中国一些填鸭式的教学有着本质上的区别,可惜,这个古老的传统现在已经被很多人忘记了。

我从1998年开设设计史课程,最初的3年自己还处在熟悉掌握的阶段,感谢我的学生们,是他们陪我度过了新奇、美好但并不成熟的3年。在对设计史的内容可以说了如指掌后(当时还仅限于国内出版物所涵盖的内容,以及我自己附加的关于社会文化部分),我开始对设计史的教学效果不满了——长期以来,一直有一个问题困扰着我——搞专业的学生对史论课的热情不高,对学生的考核也只能通过期末考试来完成,如果是写论文,很多学生也会到网上下载资料,但是由于他们没有整理和驾驭资料的能力,论文往往是东拼西凑的抄袭而已。

在讲课的时候,调动学生的热情并不困难,但是一段课上完后,知识就随着生活的日复一日在学生的头脑中逐渐淡化,甚至消失,期末的考试几乎变成无意义的冲刺,老师和学生都觉得很无奈。但是设计史知识对于设计专业的学生非常重要,对学生的修养以及日后专业发展在质上的提升都有着非常重要的意义。到底怎么样才能在一定程度上缓解或者从根本上解决这个矛盾呢?

灵感是一件非常奇妙的东西,你不知道它什么时候会突然出现于你的脑海。

我想起,搞艺术的人在早期会临摹大师的画,然后再慢慢摸索自己的路,临摹是掌握

别人创作思维和创作方法最好的手段。艺术也好、设计也好，这种以造型为特色的行业是任何栩栩如生的文字都无法真正描绘出来的，因此，文字理论的功用是不够的，只有亲自去画、去做，才能真正的理解。推而广之，设计也是可以临摹的——可以通过临摹设计历史上各种风格的大师作品去了解这个时期或者设计师本人的设计手法和设计特点，而理论上的知识则由老师上课来补足。

带着这种想法，我开始了新一轮的设计史教学。

设计史课程一般是64学时，我在这64学时里面要上理论课、设计课，还要辅导论文，总体来讲，有点紧张，但是一门设计史安排64学时，已经是很多的了。所以，合理安排理论、设计和辅导的课时就显得很重要。

首先我确定了设计史课要解决的问题：

1. 了解设计史的发展脉络、风格特征及其背后的文化、技术、经济等方面的因素，深入理解各种风格的本质及其对社会的和生活的以及设计本身的意义。

2. 模仿大师的风格做产品设计，通过设计真正把握风格的特征。

3. 辅导学生学会收集、整理资料，协助学生选题，并辅导他们学习撰写论文。

在这个思想的指导下，我将课程安排为四大部分：课堂讲授、设计、课后的文字作业和论文辅导与写作。

课堂讲授和设计同时进行，基本上是每天4课时，所以，在前两周里面，我每天用两个半的课时讲课，用一课时做设计，另外半课时和学生讨论上堂课留的作业，最后一周进行论文的辅导和写作。

理论讲授

在设计史的理论课教学中，我注意加强了两个方面的问题：一个问题是学生对设计的本质上的理解。一种设计风格的流行背后有着非常深刻的社会背景，包括政治的、经济的、技术的和文化的，而不同时期，设计风格形成的因素也有不同侧重，设计解决的问题就不同，因此设计文化也有所不同。我本人的观点是设计思想比风格形式更重要。第二个问题是对风格形式的分析和理解。因为我的新课程里面有设计，所以必须把风格给学生尽量分析透彻，包括风格的来源、设计的思想和设计的特征等，这样他们才能运用这些风格

的造型元素去做设计。我的设计题目是手机设计,我不想采用传统产品的设计,因为我要让学生真正学会历史风格的特征——现代的数码产品有着传统产品所不具备的功能需求和造型原则,因此,必须要真正掌握历史风格的形式法则才能设计出历史风格的现代产品。而这个方法的另一个好处是可以避免抄袭。

设计

设计课的课时很少,每次讲完课后,我就布置一个设计,一般是学习一位设计师的风格,因为一场运动的风格在不同的国家、不同的人身上会有不同的体现,而临摹设计师的风格可以使学习更加具体,虽然这样的教学会有得有失,但是没有什么事情是完美的,我们只能尽量去做到最好。我把最能体现这位设计师的风格的作品做成幻灯片不断地循环播放,一般来说10张左右就够了。我要求学生在45分钟内完成作业,这使他们在初期很不适应。但是,有一个成语叫"急中生智",是说在很紧迫的时候,人们往往会调动他们最大的能量去完成任务或解决问题。笔者用这种方法强迫学生在短时间内能够比较好地解决问题,因为在以后的工作实践中,他们会遇到各种各样的紧急情况,不可能所有的客户都给他们充裕的时间去解决问题,慢条斯理是手工艺时代的工作方式。此外,学生做事的感性成分多,自我约束能力比较差,爱拖作业,拖到后来又容易失去当时的热情,灵感和激情就会在日复一日的懒惰中消逝,影响到他们真正能力的发挥。而从实际的教学效果上看,我这样做也是对的,学生的反响也非常好,留在我手里大量漂亮的学生作业就是最好的例证。

此外,根据我这几年的上课经验,在做设计的时候,我有这样的体会:

产品设计专业:运用不同的历史风格设计小型的产品,如手机、MP3、MP4、手表、开瓶器等,每次设计一个专题,或者都是手机,或者都是开瓶器。因为通过一种产品在不同风格上的形式变化才能让学生切身感受风格的变迁,也能更好地理解风格。

平面设计专业:因为时间的问题,鉴于平面设计专业的操作特性,设计作业不宜过于庞大,以字体和标志设计为主的简单设计比较好,也可以根据学生的基础相应调整。另外,每一种风格有它适合的作业形式,因此,也要根据历史风格的特征进行作业的设计。本书的作业是做扑克牌的设计,效果也不错。

环境艺术设计专业:用不同的历史风格设计家具,如椅子、床、柜子,也可以设计地

毯纹样、瓷砖图案等。环境艺术设计专业的设计要注意的是造型问题，图案在其次。因此在播放图片的时候，要多放一些工艺美术风格的家具和建筑的图片，给学生强调家具造型的传统特征、简洁和注重功能的特点以及对材料本身的体现，工艺的讲究在这个课题上是无法体现的。

服装设计专业：有两个方向，一个是设计面料的图案；一个是设计服饰，如首饰、纽扣等，这个可以根据设计风格的特征来确定。

操作要求：在做作业的时候要求A4纸、手绘、彩铅或马克笔，时间为45分钟到1个小时，但是，不同的专业作业性质不同，也可以根据学生的基本条件和作业的难易程度适当进行调整。

论文辅导与写作

论文辅导和写作课有一星期的时间，但是实际上还是有点短，应该适当压缩讲课的时间。对于论文课我也有自己的想法：我希望能在这段课上培养学生收集资料、整理资料、提炼选题和具体的写作能力。但是通过两段课的经验我得出结论，我太理想化了——一周之内想解决这么多问题，不太可能。国外的一些院校有专门的写作课，学生在写论文的时候，有老师专门辅导，使学生得以写出优秀的专业文章。其实，对于学生在网上抄袭文章的事情，我的态度是同情的——因为我们没有教给他们使用资料的能力。一种好的教学方法可以避免很多问题，问题是我们经常把责任推给学生。

论文课我是这样安排的：

第一步，在论文课刚开始的时候，我考虑到学生整理资料的能力有限，所以给每一个班级安排一个大的方向，然后根据这个方向列出需要搜集的五个方面的资料，再让每个班级分成五个小组，每个小组用两天的时间负责收集一个方面的资料。例如一个班级的方向是波普设计，我要求学生收集以下五个方面的资料：1. 波普艺术；2. 20世纪60年代英国和美国的社会状况，包括政治、经济、文化和各种社会运动；3. 摇滚乐和电影；4. 通俗文化与消费社会；5. 波普设计师及其作品。

第二步，用一天的时间（或者说是4课时）让每个小组将收集到的资料制成PowerPoint向其他小组的同学展示，并进行小组讨论，最后将资料汇总，分发给全班的每一个同

学。这样可以保证每一个人手里都掌握了非常详尽的资料，而且他们对资料的理解也会比较透彻。

第三步，我要求学生确定自己的论文题目，并写出大纲。这是使我和学生都备受折磨的一个过程。以他们自己的话说，在网上当（Down）点资料，然后东拼西凑地就可以交差了（当然，这种方法并非全部奏效，他们有一段课的作业就被老师在作业上详尽地标注出出处）。但是现在我要求他们告诉我，他们想写什么，为什么要这样写，要怎样写。大部分同学在把论文题目递给我的那一刻就被否定了——他们更多是重复手头的资料，就像在抄一段设计史教材，"提出论点"对他们来说，太难了。所以我用"导出论点"的方法来帮助他们确定论文的题目，就是在学生向我陈述他们的论点或提纲的时候，我找到更具体的题目或者是学生的兴趣点，然后确定他们应该从哪些方面去写，再让他们重新研究手头的资料，重新写大纲。这个过程一般要重复五次，而且我要求学生的大纲中写出内容概要，而不是"一、60年代的历史；二、60年代的艺术家；三、60年代的设计家"这类含糊不清的纲要，并且跟我陈述的时候就要说明观点，以及运用哪些资料来阐述观点。最后，学生们终于大部分确定了自己的题目，当然有一些是我"强加"给他们的。

第四步，论文写作。写作的辅导只有一天的时间，实际上根本无法跟进学生的论文，这是我在哈尔滨师范大学、燕山大学的两段课最遗憾的事情。如果有一周的时间辅导学生的论文，相信可以出一些好文章，因为思路还不能代替具体的论述能力，真正的驾驭资料的能力和写作能力还是要在写作过程中锻炼出来的。艺术设计类的学生文科基础比较差，不能对他们要求太高，我只要求2000字左右的文章，希望可以在一定程度上阐明自己的观点，并有一定的理论深度就可以了，但是传统的把论文布置下去等着收作业的方式是不对的，必须按阶段跟进。比如，要求学生两天内写出第一稿，然后和老师讨论，在老师提出修改意见后，用一天的时间进行修改，再讨论，再改进，这样反复几次后，就可以使学生的论文成型了，一周的时间应该是可以的。但是以我的经验，老师所需要付出的则远远不止这点时间。

除以上的教学经验之外，还有几点要提示的"教训"就是：一、理论课可以大班授课，但是最好以50人左右为上限，否则应该加助教。二、设计课随堂完成，但是课后老师的任务比较重，回去要整理、拍片，第二天再给学生分析讲评。所以如果有条件可以让学

生交电子文件,这样可以免去拍片、处理的麻烦。三、论文写作最好小班个别辅导,否则根本无法完成教学目的。国内目前大量扩招的结果是累死老师,培养一大批庸才,学生到社会上还要经历很多磨难,才能适应社会竞争的需求。

教书育人,老师的职责也不仅仅是教授技能,在课堂上还应该注意培养学生两方面的修养:

一是社会责任感。作为一个设计师,首先要热爱生活、热爱社会、关心他人,才能善于发现问题,才能有热情去用设计的方式为社会"解决问题",而不仅仅是赚钱。因此,在第一堂课结束的时候,我给学生留了这样的问题:"如果你是一名设计师,你作品中最重要的因素是什么?你将为人们做出什么样的设计?你会关注解决人们生活中的什么问题?你认为设计在人们生活中起到的作用是什么?"我用这样的问题让学生开始思考自己的位置,自己存在的意义和价值,很庆幸,这些学生都有着良好的社会意识和道德观念——在他们的答案中,大多数都关注功能、审美、情感、经济原则、人性化、人文关怀、大众化、中国的传统文化、环保等问题。他们的答案令我很欣慰,也许他们还根本无法做到他们所说的,但是只要有这个意识,以后就好办了。我个人反对设计师过分主观、自我,因为设计是一门服务行业,过分的自我只能使设计师自己没有了出路。

二是锻炼学生的沟通与表达能力以及集体合作精神,这个能力主要是在收集资料和讨论的过程中完成。学生收集资料是小组完成,这就是合作精神的培养;收集完资料后,是用PowerPoint进行展示,这就是在训练学生的表达能力。而论文的答辩则训练学生的口头表达、沟通、申辩、说服别人的能力。设计师将来要和很多人打交道,要学会与人合作沟通、阐述自己的想法并取得信任,不能被别人牵着鼻子走。我不是老板,但是我可以模拟场景,使学生初步具备这种意识。

当然,我不是万金油,我只是一个普通的老师,不可能解决所有的问题,但是通过很多门课,很多个老师的言传身教,学生就会逐步成长起来。

我这门设计史课的改革方法也还在初步探索的阶段,我写这本教材一方面想推广我的这种新教学法,另一方面是想和同仁切磋,以获得更好的方法,希望能为国内设计理论教学注入一点新的活力,我也就满足了。

第一部分　改革的新声

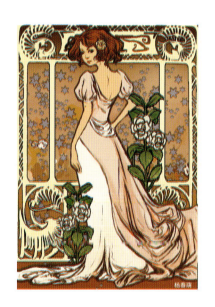

第一讲
艺术与手工艺运动和莫里斯风格

知识要点

　　艺术与手工艺运动开始于19世纪50年代的英国，后影响到美国，主要体现在建筑、室内和产品设计上，主要目的是挽救工业产品对社会审美的破坏，解决工业生产条件下产生的技术与艺术的分离状况。

　　艺术与手工艺运动的产生首先要归功于工业革命的诞生。

　　工业革命是对人类物质文明最伟大的贡献，因为它所带来的不仅是一种生产方式的转变，随之而来的还有整个人类在物质文化和精神文化方面的飞速进步。虽然它的弊端在100年以后才被人类意识到，但是，它使人类社会的发展搭上了高速行驶的列车而变得日新月异。

　　1785年，第一台蒸汽发动机被安装在诺丁汉一家棉纺厂，巨大的动力能源使批量生产开始成为可能。1825年，第一条铁路开始通车，火车承载着大量的商品在全国乃至全世界范围内流通，从此，铁路成为人类社会的经济方式向商业经济转变的主要支柱——当然，这里还包括大型轮船等其他交通工具。1862年，巴黎的莱诺尔发明了内燃机；1885年，德国的宾士和戴姆勒发明了第一辆汽车；1887年，以电力为动力的伦敦地铁开通——交通工具的发展更是改变了人们居家、工作、旅行的方式；20世纪初期，现代化的家用电器如电灯、冰箱、吸尘器、洗衣机开始进入人们的家庭，人们的生活方式随之产生了变化，而生活方式的变化则正式告知现代社会的到来；1875年，雷明顿公司生产的打字机获得了商业成功，办公室工作方式成为工业社会的新兴产物，其根源都和工业社会的产生有关。批量生产使大量人口进入城市，进入工厂，人口的集中也促成了消费的大量集中，生产与消费的循环逐渐导致了消费社会的形成，这种社会形式与农业型的生产社会是完全不同的。人口的流动、生产方式的转变、土地作用的降低导致封建社会王权的衰微和掌握资本的资产阶级社会地位的提高，资产阶级成为社会发展的主要支配力量，这使传统社会逐渐分崩离析，新型社会——资本主义社会逐渐形成。这

个重视资本、技术和劳动力的新型社会逐步形成了民主主义的思想,围绕这一思想,20世纪的资本主义国家逐渐形成了新的文化、政治、道德观念和美学观。

尽管工业革命使生产方式由手工状态转变为机器生产,强大的动力使批量生产成为可能,大量的机器产品进入社会生产,改变了人类社会的生产方式和生活方式,但是,一直到19世纪中期,机器生产出来的工业产品依然粗糙简陋,缺乏美的形式。工程师只能解决技术问题而不懂美学,艺术家和工匠们的手工操作方式又无法介入生产,技术和美学在机器面前成为毫不相干的两回事,二者之间出现了一道巨大的鸿沟,体现在产品上的就是工业技术特征和手工艺技术特征的简单拼凑,这个特征在1851年的伦敦博览会上充分体现出来。

1851年,英国决定举办一次国际性的博览会,展示工业革命的伟大成就。博览会由维多利亚女王和她的丈夫阿尔伯特发起,参加展出的国家有法国、美国、德国、比利时、瑞士等国家,展出各种工业产品一万多件,其中大部分出自英国工业家之手。这些产品展现了当时工业革命的伟大成就,有很多新发明、新工艺和新的产品,例如家用缝纫机、铁质的剪刀、天文望远镜等。这是一次伟大的盛会,开创了世界博览会的先河。在此以后,世界性博览会开始定期举办,展现工业成果,同时促进工业的进步和经济的发展。

值得一提的是博览会的建筑水晶宫,这个巨人的玻璃房了从构思创作、制作、运输、建造到最后的拆除,被看成是一个完整的设计体系。水晶宫的设计师是约瑟夫·帕克斯顿,他利用玻璃温室的原理建造博览会的建筑,全部材料只用钢材、玻璃和木材,因为通体透明,被誉为水晶宫。整个建筑以2.44米为基数,可以组成从24英尺到72英尺的一系列跨度的结构,是一个建筑上的批量生产、标准化组装的建筑。而这个概念,一直到1913年亨利·福特在生产他的经典汽车T型车的时候才提出来并应用到生产实践中。水晶宫从1850年8月开始开工,1851年5月1日正式结束,历时9个月。如此短的工期,创造了建筑史上的奇迹。而现代材料钢材、玻璃的运用则预示了现代建筑的开端。但是,尽管采用了活动式百叶,增加高度以保持空气对流,温室效应仍然是个难以解决的气候问题。

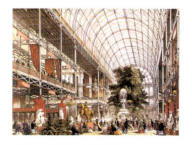

水晶宫　约瑟夫·帕克斯顿　1851年

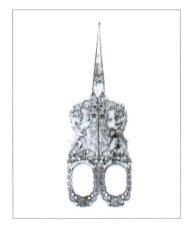

铁质剪刀

但是，这次盛会的结果却是毁誉参半——粗糙简陋的廉价工业制品毁了多少年来手工艺时代创造的精致优雅的审美世界。这些工业产品在技术制作上粗糙简陋，为了美化它们，就把巴洛克和洛可可式的装饰生搬硬套地加于产品之上，甚至在铁质的椅面上画上木质花纹，丝毫没有考虑机器产品所需要的特殊美学要求。在大多数知识分子眼里，大工业化所创造的这个世界黑暗、丑陋、肮脏，毫无品位和美感，产品根本没有和人们的实际需要结合在一起，也没有考虑人们对于美的需求，他们甚至认为，人类文明的基石都会在机器的冲击下产生动摇。

为了挽救产品质量的低下，许多人开始从各个方面进行努力。其中，最有影响的是理论家约翰·拉斯金（John Ruskin，1819–1900）、艺术家威廉·莫里斯（William morris 1834–1896），他们的理论和实践以及其影响促成了西方现代设计史上的第一场运动——艺术与手工艺运动。

约翰·拉斯金

约翰·拉斯金是一个著名的文艺理论家和社会改革家，也是现代设计的理论奠基人。1868年，他成为牛津大学第一任斯雷德美术教授，1853年出版了《威尼斯之石》（The Stone of Venice），开始明确、广泛地发表他对社会文化和经济问题的见解。在该书中，有一章节专门谈论工匠在艺术作品中的地位，首次提出反对"劳动分工"和"把操作者退化为机器"。[1]1849年，拉斯金发表了《建筑的七盏明灯》(The Seven Lamps of Architecture)，阐述了他对装饰的看法："关于装饰问题的正确提法，简而言之，就是人们是否乐于去做它。"[1]

对于19世纪中叶的美学和技术现状，拉斯金既批判设计中的复古思潮和脱离实际需要的繁琐装饰，同时也反对大机器生产，认为机器生产违背人的本性、剥夺了人的创造性。他反对将艺术区分为大艺术和小艺术，主张艺术家从事实际生产。对于设计，他认为只有两条路：一是对于自然的观察，二是表现自然的构思和创作。而这里的自然，指的是一种自然的创作状态，一

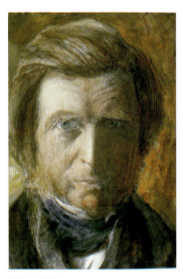

约翰·拉斯金

[1]（美）肯尼斯·弗兰姆普敦. 现代建筑——部批判的历史. 张钦楠等译. 生活·读书·新知三联书店，2004：37

种集技术操作与艺术创作为一体的创作状态。这种状态，既不是单纯讲究装饰的巴洛克、洛可可风格，也不是简陋粗糙的机器风格，而是纯朴自然、讲究功能、集技术与艺术为一体的哥特式风格。对于哥特式风格的偏爱，拉斯金在他的著作中都有所体现。

拉斯金的思想影响了很多艺术家和建筑师，例如威廉·莫里斯、查尔斯·阿什比(C.R.Ashbee，1863–1942)、查尔斯·沃塞(C. F. A. Voysey，1857–1947)，他们认为繁琐复古的装饰和机器生产根本不可能结合在一起，人们需要一种更清新自然、简洁优雅的风格来净化当时不伦不类的设计之风，用手工艺操作来避免机器生产的粗陋。在这种思潮的引导下，一种田园牧歌式的浪漫主义开始在英国流行起来。

威廉·莫里斯

威廉·莫里斯是这个流派最重要的代表人物之一，他秉承了拉斯金的理论，在实践上完善它并使之成熟。

莫里斯的设计思想具有明确的民主主义概念："一、产品是为千百万人服务的；二、设计工作是集体劳动的结果"。[1]但是事实上，由于莫里斯的产品全部为手工制作，造价不菲，即使它们拥有清新淡雅、朴实简洁的"大众"风格，但是仍然无法被人众享有，这使他的理想和现实产生了矛盾，也使他的努力仅仅局限在对设计美学形式的贡献上，而没有推进工业生产条件下的现代设计的发展。

莫里斯、拉斯金以及很多他们的同辈艺术家，都认识到了工业产品在艺术和技术上的分离状况，并身体力行地进行设计创作，以期改善这个局面。但是同时，他们反对工业化、拒绝机器产品、主张"回归自然从自然中吸取灵感"的观点，使他们返回到中世纪的自然和手工艺的创作状态，这是落后的和不符合时代的发展的。但是，莫里斯及其同仁的探索得到了社会的认可，这也说明机器产品本身所存在的设计问题，机器生产的生活产品还无法进入人们的生

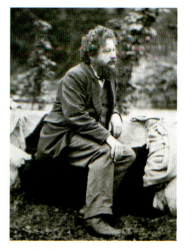

威廉·莫里斯

[1]《世界现代设计史》第42页，王受之，新世纪出版社

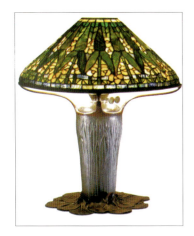

灯具　蒂凡尼工作室　1900年

活,人们的审美习惯仍然停留在过去。社会亟需现代设计美学的出现,而设计发展的道路还很漫长。从另一方面来讲,当时的英国弥漫着糜费矫饰的宫廷风格和古典再现的新古典主义,莫里斯等人倡导的田园牧歌式的浪漫主义风格为英国吹来了一股大自然的清新之风,吹散了英国长久以来弥漫的做作、华而不实的设计风气,为现代设计的发展初步扫清了道路。

在拉斯金、莫里斯及其公司的影响下,美国也开始了艺术与手工艺的探索,并成立了一系列的组织促进这场运动的发展,其中包括1897年成立的波士顿艺术与手工艺协会1903年在芝加哥成立的威廉·莫里斯协会。但是与英国不同,美国的艺术与手工艺运动在注重手工艺的同时更注重功能的体现,而且更加厚重朴实,体现了一个新兴的资本主义国家注重实用的朴素审美观。代表人物有蒂凡尼(Tiffany)、居斯塔夫·斯蒂克利(Gustav Stickley)、查尔斯·洛夫斯(Charles Rohlfs)。

莫里斯风格详述

艺术与手工艺运动的风格以莫里斯为代表,糅合了浪漫主义思想和中世纪田园风格的自然主义特征,清新自然,朴实无华。

浪漫主义是流行于西方18世纪末到19世纪上半叶的一场反对权威、传统和古典主义模式的文化运动,广义地指产生于欧洲的一种重视主观、个性、想像或情感的非理性主义的思想倾向。浪漫主义是一种特定的时代精神和历史风格概念,它超越了艺术和建筑、设计的领域,也是一种历史观和哲学观。浪漫主义的特征是:一、憧憬异国风情,赞颂中世纪的理想,其实也是一种理想主义的观念。二、在艺术空间上立足于本土,在空间上则回归过去。三、不拘泥于规则和秩序,情感至上。

中世纪的田园风格主要体现为一种清新自然的风格,它延续了欧洲中世纪的装饰原则,但是还没有巴洛克和洛可可的繁冗矫饰,体现为对材料的真实质感的偏

爱，设计中多采用动植物等自然题材，色彩柔和淡雅，造型简洁朴实，注重功能。

莫里斯在上大学期间曾经听过拉斯金的讲演，受到他的理论的影响，对哥特式建筑产生很大的兴趣，并专门游历意大利等地，考察哥特式建筑。毕业后在哥特复兴运动者、建筑师G·E·斯屈里特（G.E.Street）的事务所工作。1856年，在他的朋友丹蒂·加布里埃尔·罗赛蒂（Dante Gabriel Rossetti）劝说下，来到伦敦，加入拉斐尔前派。有趣的是，莫里斯的设计生涯也就此开始。

作为拉斯金的追随者，莫里斯也同样认识到生产与艺术的脱节，艺术与日常生活的脱节，他最早发现了"我们无法买到结结实实、普普通通的家具"[1]，批评当时社会上流行的矫揉造作的复古之风，认为艺术不能只为少数人服务，而机械生产不但使人们丧失了劳动的喜悦，而且使产品变得丑陋无比。莫里斯为了体现美是"为了大众的幸福而由大众所创造的"[2]的观点，身体力行进行设计和制作。1859年，他的朋友菲利普·韦伯（Philip Webb）为他设计了一栋中世纪田园式建筑"红屋（Red House）"作为他的新家，他自己则设计了室内所有的家具陈设和装饰。1861年，他与朋友成立了一个室内设计公司，从事家具设计、装饰件设计、绘画和雕刻，简称MMF。他的宗旨是：通过艺术家亲自制作产品来改变当时英国社会的庸俗趣味，使人们能享受到一些真正美观而又实用的设计。这是一个艺术家参与设计和生产的机构，是设计史上的里程碑。1865年，MMF改组成为莫里斯独自经营的莫里斯公司（Morris & Co.），继续扩大公司经营规模，从家具设计和室内装饰设计扩展到染色和地毯编织，受到当时上中层人士的广泛欢迎。

莫里斯的设计有三个原则：一、崇尚哥特风格，主张返回中世纪的清新自然的风格和纯朴实际的手工艺创作状态；二、在设计形式上，主张从自然，特别是植物纹样中汲取营养；三、注重设计的完整性和统一性，这体现在他设计的各个领域——家具、织毯、壁纸以及室内陈设等。

[1] 卢永毅，罗小未. 工业设计史，田园城市文化事业有限公司，1997：33
[2] 《现代设计辞典》第342页，张宪荣主编，北京理工大学出版社

红屋　菲利普·韦伯1859年

绘图室　地毯家具　莫里斯1891年设计

莫里斯在设计上秉承了浪漫主义的思想，结合中世纪的田园风格，探索出一种优雅朴实的设计形式，被称为革新派。莫里斯的公司生产了大量的产品，包括家具、陶瓷、壁纸、地毯，以及各种装饰件。莫里斯的设计风格清新质朴，具有古典的特色，这是对哥特风格和地方色彩的借鉴而来的结果。莫里斯大量采用花草、动物等自然的元素，如柳树、石榴、葡萄、太阳花、橡子花、雏菊、玫瑰、小鸟等，大多采用对称式的稳定格局，在造型上坚持将自然主义象征化，讲究图案的平面特征，弯曲的线条和优雅的轮廓显示出动植物的勃勃生机。另外，为了迎合客户的需求，莫里斯也会作一些调整，例如他也经常运用浅色的格架和菱形的图案，这是当时贵族和上层社会喜爱的"法国风格"。在结构上经常由主体、辅助物和背景充分地交织融合在一起，形成具有立体感的复杂模式。色彩以绿色、蓝色、淡棕色、黄色为主，宁静淡雅，即使有色彩鲜明的对比，也由于纯度不是非常高，所以经常得到细腻柔和的效果。

莫里斯的设计具有强烈的民主主义思想，他自己也是一个坚定不移的社会主义者，这反映在他的设计中——他坚持实用主义原则，他的设计造型简洁明快，室内的装饰只采用简单的壁纸贴面装饰，题材也完全是自然主义的。莫里斯风格脱胎于中世纪的北欧装饰，但是有讽刺意味的是在他的晚期，他的作品受到了保守的中世纪复兴者的批评，但是，这并不能抹杀他对于19世纪室内装饰艺术和书籍设计的贡献，因为他不仅仅是一名设计师，还是一位著名的诗人、作家和政治家。

课堂作业

产品设计专业：用莫里斯风格设计小型的工业产品。在设计过程中要注意形式和功能的和谐。

平面设计专业：莫里斯风格的扑克牌。扑克牌里面有4个人物：国王KING、王后QUEEN、爵士JAZZ和小丑JOKER，每次设计一个人物，一门设计风格课程大约有8次设计，每个人物循环重复设计。此外，由于本章莫里斯

最大的特点是他的图案设计，因此，在设计作业的时候也要注重图案性的体现。所以，推荐设计作业：用莫里斯风格设计信札底纹、包装袋的图案等。

环境艺术设计专业：用莫里斯的风格设计椅子。

服装设计专业：用莫里斯风格设计面料的图案。

操作要求：A4纸、手绘、彩铅或马克笔，时间为45分钟到1个小时。

课后作业（名词与简答）

1. 名词：
 水晶宫 / 约翰·拉斯金 / 威廉·莫里斯
2. 艺术与手工艺运动的意义与局限性是什么？
3. 艺术、设计与工艺美术的关系如何？在传统工艺美术向设计过渡的过程中，"技术"与"美学"是以什么方式结合在一起的？
4. 如果你是一名设计师，你作品中最重要的因素是什么？你将为人们做出什么样的设计？你会关注解决人们生活中的什么问题？你的设计在人们生活中将起到什么作用？

写给老师

本章主要内容是讲艺术与手工艺运动，重点在英国和莫里斯身上，这是学生做设计课题的需要，但是，讲课的时候有两点需要注意：

一、艺术与技术分离的状况是工业生产的结果，是社会进步的体现。艺术与手工艺运动虽然是一场倒退的运动，但是是和当时的环境有直接关系的，要让学生把设计史的基本内容掌握。

二、这场运动在美国也有很大的发展，也要给学生进行介绍。我们虽然是专题设计，但是要注意学生在掌握知识方面的全面性。

教学参考图·莫里斯风格

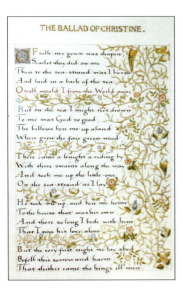

莫里斯风格·学生作业

风格设计　设计史点击　改革的新声

MP3设计　姚雅琳

MP3设计　贺玮

MP3设计　曹姚姝

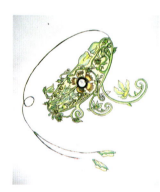

MP3设计　张复子

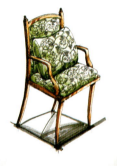

椅子设计　刘丽爽

工艺盘设计　屈涛

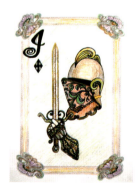

扑克牌设计　张天如

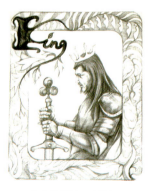

扑克牌设计　刘源

扑克牌设计　赵适含

第二讲
新艺术运动

知识要点

在英国的拉斯金和莫里斯等人为新社会寻求合适的装饰风格的同时，欧洲各国工业文明的发展也使建筑和产品出现了新技术与传统美学的不和谐音调。1851年伦敦博览会上出现了先进的技术与落后的矫揉造作的传统美学之间的问题引发了英国知识分子的大讨论，大家一致认为工业技术破坏了人们的生活，知识分子厌恶象征落后愚昧、繁琐矫饰的古典风格，同时也不能容忍机器产品的粗糙简陋，他们从当时风行的哥特式复兴风格中看到了清新朴实的自然之风，在拉斯金和莫里斯的倡导下，促进了艺术与手工艺运动的产生和发展，这是一个集哥特式风格和自然主义为一身的运动，在提倡简约实用的同时，人们仍然忠实地从过去的风格中汲取营养。

在欧洲设计师正在寻求设计出路的时候，英国的这场运动为欧洲的设计探索点亮了一盏灯，反对传统的自然主义成为设计探索的方式之一。与艺术与手工艺运动相比，新艺术运动在艺术形式上的探索走得更远，他们完全摒弃了任何形式的古典主义，完全从自然中寻找创作的源泉，同时吸收了更多的本土艺术元素和更具平面性的富有异国情调的艺术，创造出全新的装饰风格。

新艺术一词则来源于1895年萨穆尔·宾(Samuel Bing 1850–1905)在巴黎的普罗旺斯路开设的"新艺术画廊"，这个展室的开设标志了新艺术运动在巴黎的兴起。这个画廊最初展出了世界各国的新艺术作品，比利时的凡·德·威尔德(Henry Van De Velde 1863–1957)曾经为这个画廊设计展厅，他的设计后来深刻地影响了德国的新艺术运动。后来，宾的画廊逐步成为法国新艺术艺术家、设计师展示的舞台。

新艺术运动大约从19世纪末兴起，一直持续到20世纪初，遍及欧洲各国和美国，出现了众多出色的设计师、设计集团，他们的作品影响非常广泛，不仅仅涉及建筑、书籍、插图、家具、纺织、服饰、玻璃、陶瓷等设计领域，出

现了大批优秀的设计师,连绘画和雕刻也受到了很大的影响,其中最突出的是维也纳画家居斯塔夫·克里姆特(Guistav Klimt 1862–1918)。

　　新艺术运动的设计师在设计思想上受到约翰·拉斯金和威廉·莫里斯的影响,开始从自然界中汲取创作灵感,利用自然题材进行创作。新艺术运动力图摆脱传统样式,创造出全新的艺术形式,与艺术与手工艺运动不同的是,新艺术设计师比莫里斯及其同时代的探索者走得更远。虽然在他们的作品中仍然可以看到新巴洛克风格、新洛可可风格、哥特风格的手法,但是他们完全抛弃了任何传统式样,走完全的自然主义和象征主义路线,在形式上走得更抽象、更富有动感,追求的是具有自然韵味的象征性线条,同时吸收了阿拉伯的装饰风格、日本浮世绘的平面装饰效果以及日本建筑和漆艺的装饰特点,创造出全新的唯美主义的表现形式,"笔触细长,似乎感觉灵敏的曲线使人联想到百合花的茎、昆虫的触须、花朵的花丝或偶尔也像细长的火焰,这种波浪式的、流动的、互相顾盼的曲线,它们从画幅的四角伸出,然后以不对称的姿态布满整个画面"[1]。除此之外,格拉斯哥派和维也纳分离派在简洁装饰的基础上加入大量的垂直线条,在形式上的简洁和抽象方面做得更加彻底;而西班牙的安东尼奥·高迪则发展出更加诡诞的风格,他集合了哥特式、阿拉伯式、摩尔人的风格和新艺术运动的自然主义以及非直线性的雕塑特征,创造出与同时代任何国家和个人的风格都不同的独特的艺术特征。

　　这种探索在各个国家显现出的风格不同,也各自有各自的名称,在法国和比利时都称为新艺术运动;在德国叫青年风格,这个名称来源于一本当时介绍新艺术运动作品的《青年》杂志;在维也纳称为分离派,这是因为设计师想同传统的艺术决裂,寻求新的表现形式,因此把自己的这个团体称为分离派;意大利则称这种漂亮的曲线风格为花样风格;而在西班牙,它最具代表性的设计师是安东尼奥·高迪,高迪风格与各国的风格都不同,个人色彩更加强烈,因

[1]　《现代设计的先驱者——从威廉·莫里斯到格罗佩斯》第4页,(英)尼古拉斯·佩夫斯纳,王申祜译,中国建筑工业出版社

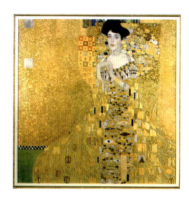

阿德勒·布罗赫—鲍尔夫人
克里姆特　1907年

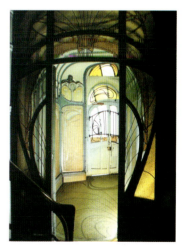

霍克托·基马德　1897年

此并没有特殊的命名；在英格兰，新艺术运动主要的探索者们聚集在格拉斯哥艺术学院，所以我们称他们是"格拉斯哥四人集团"或"格拉斯哥学派"，虽然他们的成员不止四个。新艺术运动虽然在各个国家甚至个人身上体现出不同的风格，但是他们大致都遵循同样的设计思想、受到大致相同的因素的影响，也因为时间的大致相同，我们在设计史上称这些运动为新艺术运动。

新艺术运动大胆抛弃了传统式样的同时，也更加自由地运用新时代的材料和技术，与拘泥于传统工艺的艺术与手工艺运动相比，新艺术运动的艺术家和设计师更钟情于钢材和玻璃的轻盈混合。新艺术的建筑设计中大量地运用了钢材和彩绘玻璃，并结合新艺术对于自然生命形态的热爱，创造出轻盈而梦幻的世界，那是人们在嘈杂拥挤的都市根本看不到的奇幻美景。新艺术运动钟情于表现轻盈卷曲的花草树枝、柔美性感的女性、轻盈飞舞的昆虫，这些题材结合钢材、玻璃、陶瓷、珠宝玉石在设计师的手中创造出细腻柔美、生机勃勃、优雅华丽的艺术品。

新艺术运动大致可以分为两种风格趋向：曲线型风格和直线型风格。曲线型风格讲究自然中没有直线，这个观点反映在各种设计，包括建筑和家具的设计上面——除了功能部分，大都被设计师用具有流动感的夸张弧线进行设计。运用曲线型风格的还有西班牙的安东尼奥·高迪，但是他的风格与其他的设计师不同。直线型风格主要体现在垂直线条的应用上，以格拉斯哥四人集团和维也纳分离派为代表，后者主要是受前者的影响。他们的设计以集合了细腻精巧的植物花卉装饰和简洁的笔直线条为特色，创造出优雅细致又简洁明了的设计风格，成为手工艺特征向机械特征过渡的形态。而直线型风格的优雅和从容又只属于新艺术运动对于古典与自然的双重迷恋。

新艺术运动开端于1900年，到了1920年左右开始式微，主要是由于一方面新艺术后期的设计越来越复杂细致，以至于机器很难生产，从而增加了设计的造价；另一方面，现代主义的兴起也很快使新艺术运动走向低迷的状态。总体来讲，新艺术运动是一场形式主义的运动，它的基本思想并未超过英国的艺

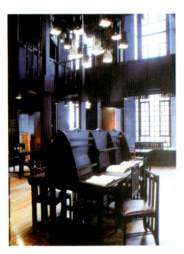

格拉斯哥艺术学院　麦金托什

术与手工艺运动，而更倾向于对美学形式的探索和创造。新艺术运动在材料的使用上大大超过了前人，钢材和玻璃等现代材料成为建筑师的最爱，其他领域的设计也在材料的选择上更加自由。新艺术运动是设计史上从古典走向现代的承上启下的运动——它仍然继承了很多古典的和地方的因素，但是在形式的抽象方面走得更加彻底，彻底摆脱了古典风格的束缚，创造了全新的艺术形象，又不同于现代主义的纯粹的几何抽象风格，这也成为大众的审美观从具象走向抽象的一个缓冲阶段，也是装饰的法则从繁琐走向简洁的缓冲阶段。

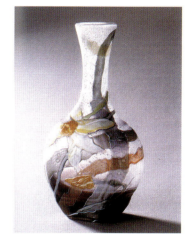

花瓶　艾米尔·加莱 1900年

风格详述

法国和比利时的曲线型风格

法国

法国的新艺术运动总体呈现出曲线型风格特征，带有漂亮的花朵、纤细柔美，尤其是带有藤蔓的植物，体态姣好、卷发飞扬的女性和色彩晶莹的昆虫都是设计师经常选择的题材。设计师将这些素材进行抽象化的处理，取其富有动感的弹性线条特征，以花朵和动物作装饰，结合物品或建筑的功能进行设计，创造出一种清新柔美、富有女性特征的唯美主义风格。

法国的新艺术运动有两个中心：南锡和巴黎，南锡以艾米尔·加莱（Emile Gally 1846–1904）为代表。加莱是一位著名的玻璃设计师和家具设计师，他继承了父亲的玻璃工厂，并在此基础上进行了很多技术上的革新。加莱设计的玻璃色彩柔和、造型典雅，着色玻璃的肌理和质感像玛瑙或宝石一样。加莱擅长在玻璃上进行镶嵌、雕刻等工艺，采用的大多是轻巧的植物和动物纹样，百合、荷花、蝴蝶、蜻蜓等具有柔美体态和晶莹剔透色彩的动植物都是加莱的钟爱，这也是其他的新艺术设计师经常运用的题材。加莱喜欢运用珍珠、苹果绿、粉红、紫罗兰、橙和琥珀等色，他的设计代表了法国新艺术设计的优雅、高贵和感性的特征。

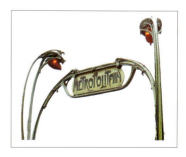

巴黎地铁站　霍克托·基马德 1900年

胸针　拉立克

巴黎是法国新艺术运动的另一个重要的中心。建筑方面比较有成就的是霍克托·基马德（Hector Guimard 1882-1885）。基马德将自己的设计工作比喻为"合唱指挥"，认为自己应该起到像合唱指挥那样的整体协调作用——将设计所涉及的各项因素完美地组织在一起，形成一个统一的体系，这个概念体现得最完美、也是基马德最著名的作品是1900年的巴黎地铁站设计，这个设计在造型和细节装饰处理上反映出整体协调的美感，如车站入口、栏杆、灯柱、标志等。基马德擅长于华丽丰富的不对称曲线造型，植物的茎、叶和花苞成为装饰母体，有机的生命曲线被夸张成流动的弧线造型，抽象的形式下面可以清晰地感觉到植物生长的勃勃生机。这是一个将功能和造型完美结合的典范作品，显示了设计师力图突破传统的努力，基马德用自己独特的造型语言阐释了一个时代的独特审美标准。

珠宝首饰设计师中最著名的是瑞纳·拉立克（Rene Lalique 1860-1945）。他的作品"表现出法国新艺术运动最为雅致和豪华的特征"[1]。拉立克同其他的新艺术设计师一样，从自然中取材进行首饰设计，女人头像和女人体、花卉、昆虫、动物和婉转流畅的曲线造型有机地结合在一起，配合一些不是很贵重的宝石、珍珠、有色金属、透明的兽角和搪瓷，工艺细致精湛，美妙绝伦。

平面设计中最奢华的应当首推阿尔丰斯·穆卡（Alphonse Mucha 1860-1939），他的平面设计展示了新艺术曲线风格成熟时期的重要特征。穆卡风格几乎成为新艺术运动的代名词。穆卡1860年出生于捷克斯洛伐克的南摩拉维亚州，曾经在布拉格学院研究艺术，1887年来到巴黎，开始了他的设计生涯。1894年，穆卡为著名演员莎拉·波纳德的演出设计的海报取得了巨大的成功，并开始了他的黄金创作时期。以后的几年中，他的代表作品有《四季》（1896年）、《四种花》（1987年）、为JOB香烟做的海报设计和一系列的戏剧演出海报。穆卡的设计中集合了多种元素：日本浮世绘的

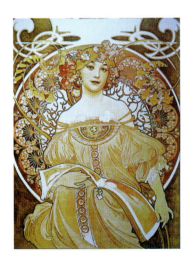

平面设计　阿尔丰斯·穆卡

[1]　《新设计史》第53页 felice hodges emma dent coad anne stone penny sparke hugh aldersey Williams，李玉成，张建成译，台湾六合出版社

线描造型、拜占庭华丽丰富的装饰，以及巴洛克和洛可可精细感性的线条，这些元素被穆卡综合在一起，结合优雅堂皇的女性题材和富丽的花卉图案装饰，形成了独特的"穆卡风格"。

法国的新艺术运动经由这些大师的艺术创造，体现出丰富、细腻、华丽而感性的曲线特征。著名的设计师还有家具设计师路易斯·梅杰里（Louis Majorelle 1859-1926）、尤金·盖拉德（Eugene Gaillard 1862-1933）亨利·劳特雷克（henri de Toulouse-lautrec1864-1901）等人。

比利时

比利时的新艺术风格和法国相似，都是从植物纹样中进行抽象创作，以动态的曲线为特色。相对比法国的曲线特征，比利时的新艺术风格更加富有生命感和活力，显示出生机勃勃的特征，在装饰的同时更注重整体感的塑造。法国的曲线更加感性和肉欲，优雅细腻中透露出贵族般的奢华；比利时的曲线则更加动感、抽象。

比利时新艺术运动的先驱是凡·德·威尔德，他不仅是这个运动的实践家，还是一位著名的理论家，他工作的理念就是将艺术与工艺紧密结合以造福大众，这个理念和约翰·拉斯金的想法很有一致性。1894年，威尔德出版了一本小册子《为艺术扫清道路》，在书中，威尔德提出了"dynamographique"的概念，用以揭示产品内部的动态结构。在威尔德的设计中，不仅讲究新艺术的形式美感，还更多地考虑到形式与功能的完美结合，他的新艺术风格的设计更多地体现了简洁的抽象特征。

比利时新艺术运动中另一位值得一提的是维克多·霍塔（Victor Horta 1861-1947）。他的代表作品是位于布鲁塞尔的塔赛尔(Tassel)旅馆，这栋建筑是比利时新艺术运动的里程碑，代表了霍塔成熟时期的风格。霍塔的设计体现了曲线型风格的细致和华丽，建筑的结构与装饰完整地结合在一起。以塔赛尔旅馆为例，铁窗采用弧线的条纹作装饰，入口和台阶装饰以彩绘玻璃，地板是漩涡状的马赛克镶嵌，栏杆、柱子的柱头、屋顶的设计以及旋转楼梯的装饰

书桌　路易斯·梅杰里　1903年

蛋白质食品广告　凡·德·威尔德　1899年

都与铁窗上的弧线装饰相互辉映，整体设计协调统一。霍塔的设计线条动感流畅，运动漩涡状的图案和回旋婉转的曲线，使整体风格优雅自然，抽象的线条显示着生命的勃勃生机。

麦金托什与维也纳分离派的直线型风格

麦金托什

英国的新艺术运动以苏格兰的格拉斯哥学派为代表。格拉斯哥学派是一个活跃在格拉斯哥的艺术设计团体，以查尔斯·麦金托什（Charles Rennie Mackintosh 1868-1928）为首，主要人物包括麦金托什和他的妻子麦克唐娜（Margaret Macdonald）、麦克唐娜的妹妹和妹夫四人，设计史上也称这个团体叫"格拉斯哥四人集团"。麦金托什是这个团体的精神领袖，他的设计奠定了苏格兰在新艺术运动中的风格特征，并对维也纳分离派以及早期的现代主义设计运动产生了至关重要的影响，他独特的设计思想和设计语言也使设计向理性思考的道路近一步迈进。

塔赛尔旅馆大堂　维克特·霍塔
1895-1901年

麦金托什注重设计的整体协调性，讲究装饰，也讲究结构，他通过自己独特的、程式化的语言将室内的装饰元素与建筑的结构在视觉上有机地统一起来，在整体统一的前提下，每一个单体都体现出和谐一致的美感。麦金托什的程式化语言包括交错的纵横直线、带有长长的花茎和卷曲叶子的抽象花苞造型，这些形态是从自然形态和人体曲线中提炼出来并加以象征主义手法处理的抽象图案。在麦金托什的作品中可以看到多种元素的影响——凯尔特民族艺术、日本的直线美学风格和英国的艺术与手工艺风格。麦金托什的独特之处在于他有机地融合了这些元素加以抽象处理，从而形成了自己与其他任何时代及同时代任何设计师的风格都不同的美学特色。

麦金托什早期细腻优雅的直线美学风格最有代表性的作品是为克兰斯顿小姐设计的杨柳茶室（Willow Tea Rooms），灰色、粉红色、象牙白、银色、绿色和紫色结合长长的直线、带有修长花茎的玫瑰花苞、垂直的吊灯和高靠背椅塑造出一个清新脱俗、淡雅迷人的环境。

查尔斯·麦金托什 1902-1904年

晚期的麦金托什更加钟情于直线，并将其发挥到极致，他甚至设计了一系列靠背椅，完全以交叉的网格作为装饰元素，这些椅子被人们称为麦金托什椅。一直到今天，我们仍然能在家具店里面看见这些杰作的复制品，它成为生活品位和文化修养的代名词。

格拉斯哥艺术学院是麦金托什鼎盛时期的作品，这栋建筑是以功能为前提的作品，在很大程度上体现了现代设计的理念。这件作品同时体现了麦金托什对于设计整体协调性的高度重视，从建筑的结构到内部的装饰，甚至是窗台外面用于支撑梯子（清洗时使用）的铁架也成为设计的一部分。

维也纳分离派

维也纳分离派的装饰语言与麦金托什有很多相似的地方，简单的直线、交叉的小网格和自然主义的装饰。在麦金托什1900年受维也纳分离派设计师约瑟夫·霍夫曼的邀请参加维也纳第八届展览时，麦金托什受到了很大的推崇；而1898~1899年约瑟夫·奥布里奇建造的维也纳分离派会馆也体现出这个流派对于直线风格和自然主义的装饰的偏爱。霍夫曼也和麦金托什一样钟情于小方格，所以他被戏称为"棋盘霍夫曼"。

但是，和麦金托什的直线型风格相比较，维也纳分离派的直线型风格主要是功能主义的直线和自然主义装饰的结合，摒弃了新艺术风格中过分的有机装饰线条，"乐于运用有节制的线条和衬托、丰富的材料和古典的形式和象征性"，有机地结合了拉斐尔前派和新艺术运动的曲线型特征。这个特点尤其体现在维也纳分离派会馆这栋建筑上。而麦金托什的直线和装饰是非常有机地结合在一起的，在形式特征上也更加明显。

安东尼奥·高迪和他的有机建筑

安东尼奥·高迪（Antoni Gaudi 1852-1926）是西班牙新艺术运动时期最重要的设计师，他秉承了新艺术运动的自然主义理念，但是发展出与同时代不同的风格来。他的设计综合了西班牙摩尔人的艺术风格、哥特式风格、新艺术的有机造型原则、拜占庭式的装饰原则和雕塑感的特征等众多

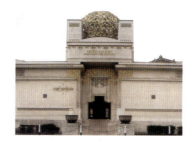

分离派会馆　约瑟夫·霍夫曼　1901年

元素塑造出独特的风格，他寻求的是"一种充满了阳光，在结构上与加泰罗尼亚伟大的教堂相关联，在色彩上采用地中海和摩尔人所用的，在逻辑上属于西班牙，一种半海洋、半大陆、由泛神论的丰富多彩所活跃化了的歌特风格"[1]，在《新设计史》中被称为"荒野风格"，他的建筑艺术在新艺术运动时期一枝独秀。

高迪风格的文化背景来自多方面的影响：法国伟大的建筑理论家维奥莱·勒·杜克的文化民族主义理论、约翰·拉斯金的哥特复兴与设计的民主主义思想和理查·瓦格纳的音乐和戏剧。高迪的创作动机是在西班牙加泰罗尼亚的分治主义运动和杜克的文化民族主义理论的影响下形成的，而拉斯金和瓦格纳一致的观点"一名不同时又是雕塑家又是画家的建筑师不过是一名大规模的画框制造者而已"[1]使高迪最终成为一名艺术家式的建筑师。

高迪的成功与居埃尔伯爵有着密不可分的关系。他们同是加泰罗尼亚分治主义运动的支持者，居埃尔是一个富有的纺织厂主和船舶大王，又是一个进步分子，他认为社会改造在很大程度上要通过花园城市实现，因此他委托高迪和另一位名叫贝朗格尔的建筑师设计一个叫居埃尔领地的工人村和居埃尔公园。在这两个建筑中，高迪体现了他迷人的想像力，居埃尔公园是高迪风格的代表。在居埃尔宫建筑中，礼拜堂的设计已经显现出他对于宗教的迷恋；圣家族教堂是高迪作为宗教建筑师最辉煌的成就，但是却没有最终完成，成为建筑历史中著名的遗憾。

1906~1910年，高迪接受委托在巴塞罗那设计建造了米拉公寓，这栋建筑具有压倒一切的体量感，整栋建筑犹如一个巨大的雕塑，蜿蜒盘旋的有机造型在空间需要的引领下四处延伸，墙面的水泥被处理成风化的岩石表面，金属条带的阳台经过日晒风吹后，斑驳的铁锈增加了时间的流逝感，强有力的形象让人想起瓦格纳的歌剧。

居埃尔公园　安东尼奥·高迪
1900-1904年

[1]〔美〕肯尼斯·弗兰姆普敦. 建筑——一部批判的历史. 张钦楠等译. 三联书店，2004：63

高迪的风格之所以在新艺术运动中独树一帜，除了他所热爱的自然主义之外，主要是他与众不同的处理手法。

　　山脉一样波澜起伏的曲线。高迪的建筑同新艺术运动的曲线型风格所倡导的一样——自然界中没有直线，但是高迪的曲线不是唯美主义和自然主义的结合，他崇尚的是山脉一样起伏的线条。高迪从1866年开始为蒙特萨瓦特的修道院工作，传说这里隐藏着圣杯，并供奉着加泰罗尼亚守护圣徒。而这所修道院就建在蒙特塞拉山上，这座名山一直在高迪的脑海中魂牵梦绕，后来，它锯齿一样的山形出现在高迪著名的作品居埃尔公园中——它不规则的市场有着山一样蜿蜒起伏的拱顶和蛇形的长椅；此外，山形的曲线也一样出现在高迪的其他作品中：米拉公寓的墙面波澜起伏；巴特罗公寓的屋顶也是曲面造型。

　　强烈的雕塑特征。高迪的建筑从总体上看体现出一种强烈的体量感，而且每一处细节都是一个完整的造型，米拉公寓屋顶的12个烟囱就是12个雕塑，巴特罗公寓一楼的柱子和二楼的阳台的造型像巨大的骨头，还因此得名"骨头房子"。

　　独特的陶瓷镶嵌手法（用不规则的陶瓷碎片镶嵌成各种花纹和图案）。陶瓷镶嵌是高迪在每一次设计中都会运用的手法——从居埃尔宫家族教堂的天顶、居埃尔公园的长椅和蜥蜴装饰到巴特罗公寓的墙面和屋顶，甚至连未完成的圣家族教堂惟一开始表面装饰的尖顶也是运用的陶瓷镶嵌手法。可以说，陶瓷镶嵌手法在高迪的作品中是无处不在的。另外，值得一提的是高迪的镶嵌是用不规则的陶瓷碎片镶嵌出规范的花纹和图样的。

　　设计中强烈的荒野特征（粗犷和豪放的装饰风格，与新艺术运动曲线型风格的细腻与柔美大相径庭）。高迪的建筑以巨大的体块特征和粗犷的装饰风格著称，粗糙的墙面、不规则的陶瓷碎片、山脉一样起伏的线条，装饰的图案也多是荒野中的野生植物和花朵；居埃尔公园的动物装饰用的是蜥蜴的造型，而且十分巨大；为居埃尔设计的度假别墅的大门是龙的造型，同中国不一样，西方的龙是恐怖的象征；巴特罗公寓的阳台用的是没有经过处理的铁条，在风雨的侵蚀下，锈迹斑斑，十分沧桑。

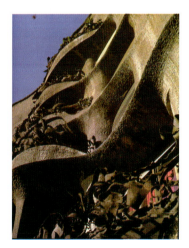

米拉公寓　安东尼奥·高迪
1906—1910年

相关内容

象征主义（Symbolism），19世纪80年代首先出现在法国，此后波及整个欧洲，是对浪漫主义的继承，也是表现主义的先声。象征主义的思想基础是唯心主义美学，认为艺术的本质在于揭开世界的面纱追求其内在的本质，而世界的本质在于人的生命的冲动与意识的连绵，因而艺术创作要依靠对自然的超脱。因此，象征主义的文学和艺术经常描绘主观领域的幻觉世界，即对梦境和幻觉的描绘。绘画方面的代表人物有德·夏凡纳、居斯塔夫·莫罗、奥德诺·雷东。象征主义对设计的影响主要体现在对新艺术曲线型风格的形成上，新艺术往往钟情于象征主义的风格细腻、注重装饰性的绘画：它们采用完美无缺的女性形象——卷曲的长发和流动的裙摆，周围缀满鲜花和小鸟，以象征主义手法表达爱情和死亡的主题，最有代表性的是奥地利画家居斯塔夫·克里姆特。

课堂作业

新艺术风格可以做的作业比较多，包括曲线型风格、直线型风格或麦金托什风格、高迪风格。作为老师可以有选择地让学生做，这个要根据课时的多少而定。

曲线型风格：新艺术运动的曲线型风格是一种特殊的曲线，不要让学生误解为是曲线就可以，一定要把最有特色的作品展示给学生，作品的风格要一致，例如，霍克托·基马德和维克多·霍塔的作品可以放在一起，但是阿尔丰斯·穆卡的风格就不适合同前者放在一起，要根据专业的不同、作业的不同展示幻灯片。虽然设计训练不可能面面俱到，但是能够掌握一种风格的造型规律也是值得的。

麦金托什的风格特征很显著，尤其是室内和家具设计的特征非常明显，他的造型语言最有特色的就是直线和玫瑰、栅格和轻盈的灰色调，这在风格详述中可以看到。

高迪的风格很特殊,在指导学生的时候,要把高迪的特征直接而浅显地概括,这样才容易让学生掌握,如果单纯地说荒野造型、自然主义等,反而会使学生迷失方向。因此,这样的说法会更有效:海底软体动物般的有机造型、雕塑感和陶瓷镶嵌手法。此外,高迪对于花卉造型的运用也很有特色:他喜欢用野生的雏菊或类似于蒲公英的这种荒野的野生花卉,或者是局部——巴特罗公寓的阳台用的是花萼的造型。

产品设计专业:用新艺术风格设计小型工业产品。产品设计专业在做曲线型风格的时候,要注意对于抽象造型的把握。因为作为一件产品,功能性的需求很重要,如果过分强调曲线型风格中的对于女性、动植物造型的运用,容易使设计的功能性缺失。因此,在设计的过程中,可以更多地借鉴霍克托·基马德和维克多·霍塔的抽象造型,这样可以不至于在设计中喧宾夺主。本教材中学生的作品主要是手机和MP4,不适合具象的造型装饰。高迪风格因为有很多奇异的造型和装饰效果,在设计过程中会出现很多新奇的效果,与曲线型风格的唯美主义不同,更多地像魔幻世界的产物,这些都是让老师期待和惊喜的。

平面设计专业:用新艺术风格设计扑克牌。平面设计专业可以借鉴的设计师的风格比较多,教师可以根据自己的需要给学生留作业。但是,根据笔者的经验,曲线型风格的作业一般需要的时间比较长,能当堂完成的比较少,因为人物的设计和变形需要时间。如果是字体或简单的图形设计就可以当堂完成。高迪风格因为雕塑感的特征,并不十分适合做平面的作业,笔者不建议平面专业做高迪风格,但是如果老师可以将高迪特色纳入图形设计,倒也是一种尝试。

环境艺术设计专业:用新艺术风格设计椅子。这个专业各种风格的设计都适合,效果也会很好。麦金托什风格特征明确,形式简洁,但是学生不太容易做出创意,容易雷同。

服装设计专业:用新艺术风格设计首饰(或纽扣)。曲线型风格和高

迪风格非常适合做首饰和服装的附件设计，而且每一种风格设计出来都非常有特色。

操作要求：A4纸、手绘、彩铅或马克笔，时间为45分钟到1个小时。

课后作业

1. 简述新艺术运动的形式特征以及它和工艺美术运动的关系。
2. 新艺术运动的性质和意义如何？新艺术运动对于现代设计的意义是什么？
3. 新艺术运动在各个国家的名称是什么？请简述各个国家新艺术运动的著名设计师的设计特征和代表作品。

教学参考图·曲线型风格

风格设计　设计史点击　改革的新声

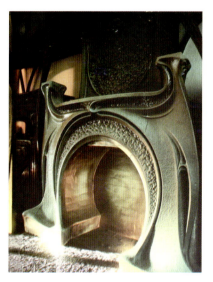

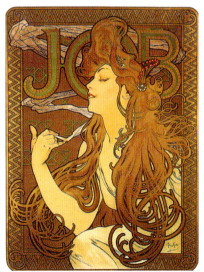

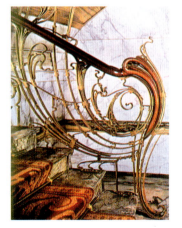

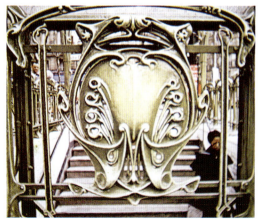

031

曲线型风格·学生作业

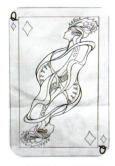
扑克牌设计　陈逸凝

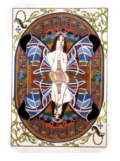
扑克牌设计　张天如

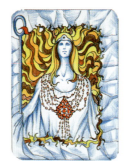
扑克牌设计　刘源

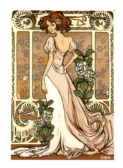
平面设计　杨春萌

平面设计　马相如

手机设计　张琼

手机设计　张琼

椅子设计　陈俊君

MP3设计　谢正山

MP3设计　曹姚姝

吴溪

刘洋

朱乐

梁烁

白延玲

吴溪

动画形象设计

教学参考图·麦金托什风格

风格设计 设计史点击 改革的新声

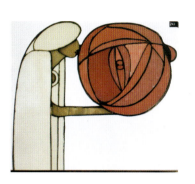

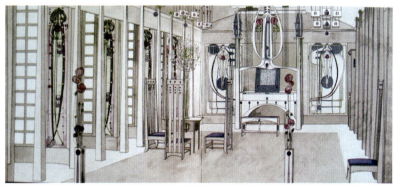

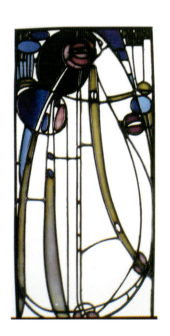

麦金托什风格·学生作业

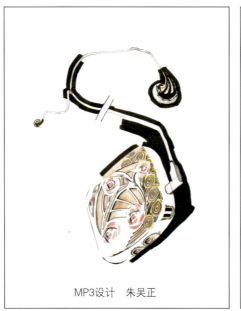

MP3设计　朱吴正

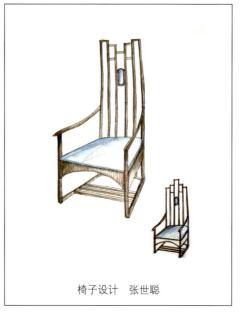

椅子设计　张世聪

手机设计　张琼

手机设计

手机设计　裴丽娜

教学参考图·高迪风格

风格设计　设计史点击　改革的新声

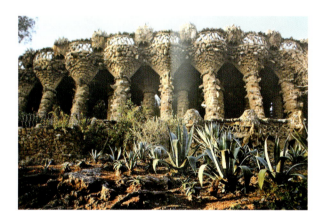
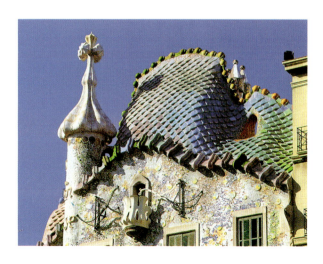
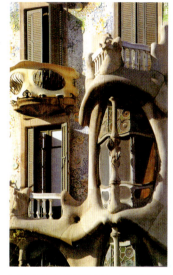
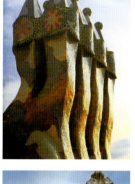
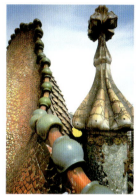

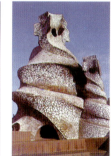
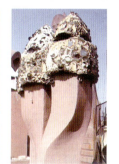
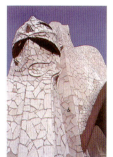
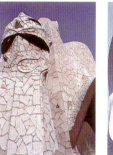
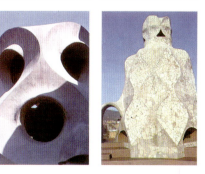

高迪风格·学生作业

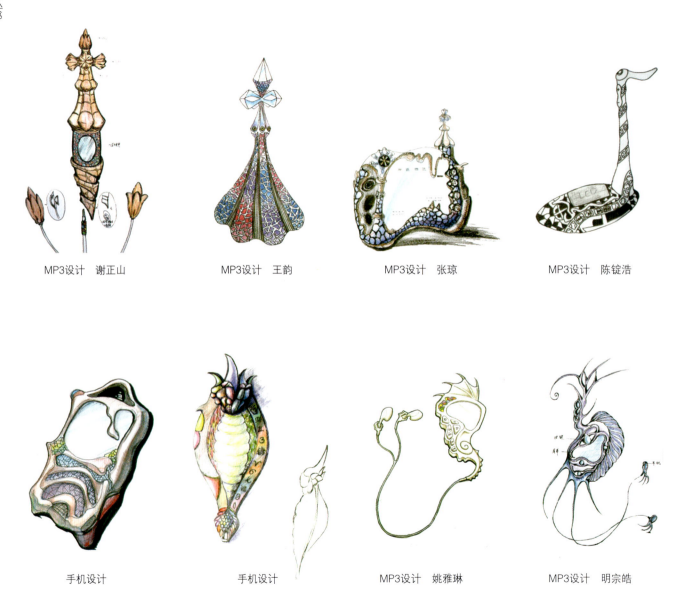

| MP3设计 谢正山 | MP3设计 王韵 | MP3设计 张琼 | MP3设计 陈锭浩 |

| 手机设计 | 手机设计 | MP3设计 姚雅琳 | MP3设计 明宗皓 |

第二部分　现代主义设计

第一讲
新设计美学的探索

知识要点

20世纪伊始,人们已经意识到机器时代的不可逆转,商业主义的形成和机器生产的发展已经在不知不觉中带来了一种美学的挑战;如何用合理的造型重新塑造一个完整和谐的社会环境就是这一时期人们探索的目标所在。工艺美术运动和新艺术运动的遁世和逃避已经被装饰艺术运动对大机器的认可与赞扬所取代,这其中更有一批有眼光有见识的设计家看到了机器生产的必然性,将设计的诚挚性同机器生产结合在一起,致力于解决1850年以来人们一直想要解决的技术与美学的分离问题。不同的是,他们不再回避大机器生产,不再奢望用手工艺传统代替机器,而是潜心研究机器产品的美学问题,并将这一行为看成是建立一个新的社会秩序的手段,将设计同社会良心结合在一起,开创了设计的伦理学探索,形成以美国为主的设计的实用性探索和以欧洲为主的设计的伦理性探索的局面。

荷兰风格派

荷兰风格派是荷兰的一些画家、设计师、建筑家在1918年到1928年之间组织起来的一个松散的团体,以杜斯伯格为首,重要的代表人物包括画家蒙德里安(Piet Mondiarm)、雕塑家万通格鲁(G·Vantongerloo)、建筑师奥德(Jocobus J·P·Oud)、里特威尔德(Gerrit Rietveld),这一团体的言论中心是《风格》杂志。

风格派的探索有别于以往的艺术派别,它的艺术探索具有深刻的哲学意义,它将对艺术本质的探讨同科学和社会学结合在一起。物理学对物质构成的研究结果认为,世界上所有的物质都是由最基本的粒子构成(比如原子、质子、中子),不同的结构构成不同的物质,例如,金刚石和炭两种截然不同的物质都是由碳元素构成。根据这一原理,风格派决心用视觉造型的方式再现视觉世界的普遍构成规律,它不再描述物像的外观,而是寻求一种普遍的、永恒

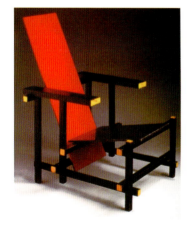

红蓝椅子 里特威尔德 1919年

的造型规律来体现事物内在的本质、宇宙的和谐。这种普遍的、放之四海而皆准的造型就是最基本的三角形、圆形、方形和点、线、面以及最基本的原色和中性色，因此，风格派也称为要素派。在这样的思想引导下，荷兰风格派形成了独特的特征：1. 完全剥除建筑与设计中的传统因素，变成最基本的几何结构单体，再利用单体进行结构组合，同时保持单体的独立性与可视性；2. 运用非对称性结构达到视觉平衡；3. 反复运用纵横几何结构，原色和中性色。代表作品有蒙德里安的绘画、里特威尔德的红蓝椅子和施罗德住宅。

风格派"以一种几何和精确的方式表达了人类精神支配变化莫测的大自然的胜利，以及寓美于纯粹与简朴之中的思想"[1]，同时将这种思想推广到整个生活的视觉领域，用以创造和谐整体的生活环境。

俄国构成主义

俄国十月革命前后，革命的热情促使一批青年艺术家、建筑家、设计家组织起来，在建筑、艺术、平面设计、服装设计等各方面进行探索，目的是探索出一条能够代表苏维埃新政权的设计模式。构成主义主张使用新材料如塑料、玻璃、金属等现代材料创造抽象的空间构成，利用结构体现空间、运动和力，反对描摹，主张抽象形式的创造，主张将艺术与实用的功能结合起来，体现艺术的社会价值。构成主义的观点使艺术家和设计师们的探索开始脱离传统的艺术而走向了技术与艺术融合的道路，这实际上已经是现代设计的雏形了。另一方面，构成主义的形式具有社会意义，抽象造型是无产阶级的象征符号，它简洁明确的形象是对以往各种形式的暴力革命，构成主义本身也是为无产阶级当家做主的社会体系服务的，构成主义的这种旗帜鲜明、政治目的明确的设计理论是设计史和艺术史上少有的现象。代表人物有马列维奇、李西斯基、塔特林、罗钦科等人。

塔特林设计的第三国际塔是一个螺旋上升式的广播塔，全钢骨架，比埃菲

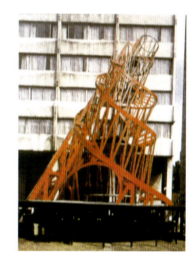

第三国际塔　塔特林　1920年

[1] 《工业设计史》189页，何人可，北京理工大学出版社

尔铁塔还要高，这是一个现代主义的象征。李西斯基设计了很多折叠式家具，体现了标准化概念和经济适用的功能性。罗钦科自称为广告建设者，以直线和几何曲线为基础，配合简明的黑体字和单纯强烈的色彩，创造了低成本的、能为大众理解的功能性形式。

荷兰风格派和俄国构成主义运动都对机械美学的形成产生了重要的影响，但是，对适应现代社会、工业社会的视觉形象的深入、系统的研究还是在德国。

德意志制造联盟

早在1851年，德国建筑师戈特弗里德·桑伯（Gottfried Simper 1803-1879）看了伦敦博览会之后，就于次年出版《科学 工业与艺术》一书，探讨了批量生产对应用美术的影响。他反对当时流行的拉斐尔前派的思想，认为人们不可能回到工业时代以前，必须认识到工业社会正在发展，技术正在丰富人们的生活，新技术新材料正在替代传统技术、传统的材料，但是艺术究竟应该何去何从？

1890年以后，德国舆论界开始倾向于以在手工业和工业领域中改进设计来振兴德国的经济，在德国原材料匮乏、缺乏出口产品的情况下，以高质量的产品赢得国际市场是惟一的途径。而这种高质量的产品需要既懂艺术，又能认可大机器生产的人士来实现。

1907年，德国成立了德意志制造联盟，联合德国的建筑师、艺术家、手工艺人，旨在"为提高德国的工业产品的质量服务"。这个开宗明义的宗旨说明了德国社会终于认识到机器生产的必然性，并意识到机器产品需要一个新的美学方式来完善它的外形以更好地配合机器生产。

德意志制造联盟的建立者是霍曼·穆特修斯(Hermann Muthesius, 1861-1927)，他是德国的外交官，被派去英国考察英国的建筑与设计，回来后写了一本《英国的住房》，书中指出，优良的设计是工艺及经济的基础。回国后，他开始致力于德国的工业发展问题。他将德国的艺术家、手工艺人、建

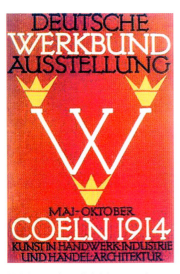

德意志制造联盟展览会海报　1914年

筑师联合起来，试图解决德国的工业设计问题。联盟中最重要的设计师是彼得·贝伦斯（Peter Behrens 1868-1940），他是德国AEG公司的总设计师，在为AEG工作的经历中贝伦斯认识到德国工业化的必然性，并将工业化视为时代精神和民众精神的复合主题，而艺术家的使命就是赋予工业化以形式。1909年，贝伦斯为AEG设计厂房，用轻钢做框架，使用大面积的玻璃窗采光，体现了很强的功能性。这是他将工业化具体化的行为，是对工业化进程的认可，对机器生产唱的赞歌；尽管如此，这个建筑还是说明了贝伦斯仍然有明显的古典主义情结——AEG厂房正立面上方多边的山墙就是雅典神庙三角形山墙的变体。

AEG工厂厂房　彼得·贝伦斯　1909年

与贝伦斯相比，沃尔特·格罗皮乌斯（Walter Groupius 1883-1969）的设计走得更远、更彻底。1911年，他和汉斯·麦耶合作设计的法格斯鞋楦厂完全抛弃传统造型，采用了简单的几何结构、内受力柱和玻璃幕墙结构，开创了现代建筑的新篇章，也开始了一种新的设计美学——机械美学的探索历程。

包豪斯（Bauhaus）

机械美学的产生不是单纯的风格探索，而是在为批量生产的产品进行设计时产生的合理化结果。这种合理化探索在德国一个具有实验性的设计学校——包豪斯得以进一步开展，并走向成熟。

包豪斯的创始者是著名的建筑师沃尔特·格罗皮乌斯，他主张为设计师和工匠建立一种以工作坊为基础的设计教育，在艺术训练的基础上进行手工操作的训练，同时设立艺术造型课和手工实践课，前者解决艺术形式问题，后者解决材料和制作等技术问题，以达到艺术与技术的统一这一伟大目的。

从理论上看，包豪斯这种艺术加技术的教学方法非常科学实用，但是实际上，在包豪斯成立初期，这一方法如何操作也没有经验可循，一切都在探索中。

包豪斯的艺术造型课程早期受表现主义的影响，倾向于艺术性的表达。这一时期的基础课教学主要由约翰内斯·伊顿（Johnnes Itten 1887-1967）主

持，他制定了一套独特的教学体系，通过拼贴不同的材料以体会图形、色彩、色调、肌理和质感的特性。教学目的在于激发学生个人的创造性和灵感，并有能力判断自己的能力所在。伊顿甚至通过一些特殊的训练方法激发学生的潜意识进行艺术创作，这些努力最终使包豪斯初步奠定了自己独特的基础课程，并影响到以后几十年现代设计教育的基础课程设置。然而，这种非常个性化、艺术化的训练与格罗皮乌斯要求的艺术创作与工业生产相适应的目的大相径庭，所以，尽管伊顿的基础科教学取得了很大的成就，格罗皮乌斯仍然要忍痛割爱。

1923年，包豪斯举办了第一次公开的大型展览《艺术与技术的新统一》，吸引了国内外大约15000人来参观，其中有很多艺术界和设计界的大师级人物，如俄国伟大的音乐家斯特拉文斯基(I·Stravinsky)、出生在意大利的德国音乐家布索尼和荷兰建筑师奥德。展览展出了大量作品，除了一些具有试验性的基础课作业外，还有大量的设计作品，从产品到一栋试验性住宅，都具有很强的功能性。展览结束之后，已经有工厂开始生产他们展出的产品了。参观者们震惊于这个展览的先验性和开创性，认为这是一个对实用艺术乃至整个工业社会的发展都具有重要影响的展览。

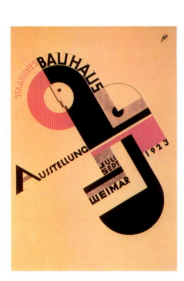

包豪斯展览海报
乔司特·舒密特1923年

展览期间，格罗皮乌斯发表了一个通告，明确了教学的工业化倾向："手工艺教学意味着准备为批量生产而设计。从简单的工具和最不复杂的任务开始，他（包豪斯的学徒）逐步掌握更为复杂的问题，并学会用机器生产，同时他自始至终地与整个生产过程保持联系……"；在他的演讲《艺术与技术 一个新的统一》中更是明确说明包豪斯的教学目的是培养一代新型人才，让他们可以为批量生产的方式设计出合适的产品。包豪斯1923年展览的成功确定了包豪斯以后的办学方向，从此以后，包豪斯的教学开始明确的向工业生产靠拢，现代设计史真正的篇章开始了。

1925年包豪斯搬到德绍以后，包豪斯的教学和实验到达了一个新的高度，并逐步形成了独特的包豪斯风格。

包豪斯风格的形成首先得力于以下几位教师：1920年来包豪斯的保罗·克利(Paul Klee 1879-1940)、1922年来的瓦西里·康定斯基(Wassily Kandinsky 1866-1944)、1923年来的莫霍里·纳吉(Laszlo Moholy-Nagy 1895-1946)和同年留校任教的阿尔博斯(Josef Albers)，除此之外，还有荷兰风格派的创始人凡·杜斯博格。包豪斯风格在形式上借鉴了荷兰风格派和俄国构成主义，结合对生产方法、生产材料的特性及生产流程的合理性等方面进行研究，寻找适合的形式，由此逐步形成了独特的包豪斯风格，这种美学风格为后来的机械美学风格的完善构筑了坚实的基础。从设计的发展角度来讲，包豪斯的探索具有里程碑式的意义。

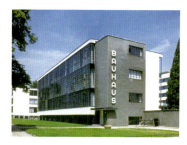

包豪斯迪索校舍　格罗皮乌斯　1926年

保罗·克利是表现主义画家，瓦西里·康定斯基隶属于俄国构成主义，他们继续完善了伊顿的基础课教学，运用严格的理性思考，并且将理性的分析和归纳引入基础课的训练，对视觉体验和艺术创造性的本质进行体验。杜斯博格通过教学将风格派的精神注入到包豪斯，使包豪斯风格从浪漫主义过渡到理性主义。在他们的基础课教学的影响下，包豪斯的很多设计都运用了单纯的几何形和原色。

莫霍里·纳吉笃信俄国构成主义精神，并将构成主义的形式同对机器的正确态度结合起来，理性地对待艺术生产。他认为，和生活毫无干系的艺术是没有意义的，机器生产是20世纪的现实，只有把握了机器生产，才能把握时代的精神。纳吉坚定不移地采用构成主义的抽象风格，合理运用少数几种简单的几何元素，结合基本的技术和材料，解决产品设计和生产的实际问题。例如，纳吉在主持金工坊之前，学生们做的是枝状烛台，纳吉接手后，学生们用玻璃和金属制作球状灯；接手前做的"精神的茶饮"改为形状简洁的茶壶和浸茶器，接手前提倡的白银材料改为便宜的钢板。这些改变说明了包豪斯在纳吉的带领下，设计教育开始向适应机器生产的产品转变，艺术化的创作让位于功能化的设计制作，精致奢华的手工艺让位于经济适用的机器生产了。几何造型和理性的设计思维成为包豪斯教学的指导性思想，功能化的设计思维

夜用灯　玛丽安娜·布瑞德坦亨·伯瑞德斯克　1928年

开始在包豪斯孕育，20世纪工业社会的设计思想经历了半个多世纪的曲折终于走上正轨。

阿尔博斯是包豪斯留校任教的学生，1925年被任命为青年大师。他擅长研究材料的特性，研究材料成型时的潜在能力。他认真研究了纸板、金属板及其他板材，并进行了多种实验，获得大量的经验和知识，这些对包豪斯的基础课是非常重要的补充。

包豪斯搬到德绍以后，包豪斯的教师中增加了新成员，他们是郝伯特·拜耶(Herbert Bayer 1900-?)、马谢·布洛尔(Morcel Breuer 1902-1981)、辛纳克·谢帕(Hinnerk Scheper 1897-1957)、朱斯特·施密特(Joost Schmidt 1892-1948)、根塔·丝桃儿(Gunta Stolzl 1897-?)，他们是包豪斯留校任教的学生，被格罗皮乌斯聘为青年大师。与他们的老师不同，这些教师年轻而有活力，同时擅长艺术创作与技术制造，不空谈幻想，而是解决实际问题。在他们心中，艺术与手工艺之间没有什么区别，并身体力行地用实际行动证明这一点。

郝伯特·拜耶负责包豪斯的印刷系，他注重训练学生用简单和直接的方法解决问题——他首创了无衬线字体，简单而优雅，使阅读更加直接明了——当时的德文印刷大多还在使用哥特式字体。他甚至建议取消大写字母，因为他认为大写字母和小写字母同时出现在印刷品中不经济。印刷系在拜耶的带领下用活动的铅字和机械印刷技术，逐步成长为一个现代的印刷企业。

马谢·布洛尔负责家具作坊，他可以说是现代主义的家具设计大师，早期受到荷兰风格派和俄国构成主义的影响，后来逐步形成自己的风格。他首创了钢管家具，并首次在家具设计中使用铬这种新材料。马谢·布洛尔的钢管椅显示了现代造型研究的重点，也点出包豪斯课程的中心思想。他钢管加皮革或布的家具设计模式成为现代设计的经典之一。

辛纳克·谢帕负责壁画作坊，他受荷兰风格派的影响，又具有独特的色彩体系，他利用不同的色彩营造赏心悦目的空间气氛，通过色彩扩大建筑的

包豪斯年鉴　郝伯特·拜耶
1928年

瓦西里椅子　马谢·布洛尔　1925年

空间感受。

根塔·丝桃儿负责纺织作坊，擅长设计各种图案，很多适用于机械化生产。她与工业界密切联系，将大量的包豪斯设计变成生产现实。

朱斯特·施密特是个天才的印刷专家，在郝伯特辞职后接管印刷工厂。

迪索时期是包豪斯的全盛时期，格罗皮乌斯大部分的教学思想在这一时期基本得以实现，最能体现包豪斯精神的设计作品应该是包豪斯的校舍——迪索大厦，大厦的主要设计特色是将各个不同性质的部门处理成一个既能灵活分割，又能有机连接的整体。它不仅必须同时兼顾各个部门的性质、用途、阳光、交通和节省时间等机能要素，而且空间处理灵活巧妙，比例优美，是一种多次元空间，一种空前的多面体构想，是一栋崭新的空间观念完美表现的建筑。迪索大厦是格罗皮乌斯集体创作理想的具体表现，是格罗皮乌斯的一篇建筑宣言，它是技术的、社会的、美学的结合，也是包豪斯理想的视觉表现，是在新建筑设计历史上立下不朽的里程碑式建筑。

包豪斯在这些老师的带领下寻找到机器时代的美学原则，汉斯·麦耶(Hannes Meyer 1889–1954)的加入使包豪斯的探索多了社会学层面的意义。1927年，麦耶接任包豪斯校长职务，他在学校的课程中增加了社会学、马克思主义政治理论、物理学、工程学、心理学、哲学和经济学的课程，并新开设了摄影系。包豪斯的设计作业也更多地结合社会实践，不仅增加了学生动手参与社会实践的机会，也为包豪斯创造了很多经济上的收入，包豪斯当年设计的壁纸现在还在生产。但是，麦耶的社会学信念的负面就是他强烈的政治倾向，他在学校里面设置了政治课，他甚至成立了一个共产主义小组，在德国日益动荡的局势下，这不但使他的教育事业走到尽头，也使包豪斯由于太多的左翼倾向而备受批评。1930年，密斯·凡·德·罗(Mies Vav der Rohe 1886–1969)接任校长，但是纳粹已经登台，包豪斯面临众多的批评。由于包豪斯是一个国际性的大家庭，它所追求的是一种没有风格的风格，一种为了适用于产品而生成的风格，它通过建筑和设计来体现这些价值

观。但是在当时的德国，所有的现代主义都被看成是共产主义的，因此，包豪斯也是布尔什维克的，是反德国的。包豪斯的左翼倾向使包豪斯的命运走向尽头。1933年，风雨飘摇的包豪斯被纳粹彻底关闭。

包豪斯虽然消失了，但是它的精神却延续下来。包豪斯在几代大师的引导下将艺术和技术结合在一起，为工业产品找到了一种适合的造型原则——经济适用原则与抽象造型的结合，这个法则最终促成了现代设计的机械美学风格和功能主义原则。

包豪斯打破了艺术与实用美术之间截然分割的落伍教育制度，提出集体创作的新教育思想，通过教学实践填补了艺术与工业之间的鸿沟，使二者获得新的统一。包豪斯开创了研究图形、色彩、材料、空间的课程，奠定了现代设计教学的基础。包豪斯接受了机械作为艺术家的创造工具，发展出机械美学原则，并研究出为批量生产服务的设计方法，发展了现代的设计风格，为现代设计指明方向。

包豪斯以"艺术与技术的新统一"这一崇高理想，培养了一批未来的社会建设者，使他们一方面能够完全认清20世纪工业时代的潮流和需要，一方面能够具备充分能力去运用所有科学、技术和美学的资源，创造一个能够满足人类精神与物质双重需要的新环境。它在新设计教育上建立的基础，已成为人类在理论与实际双方面探索工业技术过程中的里程碑。所以说，包豪斯是现代设计和现代设计教育的摇篮。

风格详述

"包豪斯风格"是一个让包豪斯的第一任校长格罗皮乌斯非常沮丧的字眼，他否认所谓包豪斯风格的存在，强调包豪斯并不想发展出千篇一律的风格，它追求的是对创造力的肯定，他的目的是要造就多面性。然而，无论如何，包豪斯这种采用几何形、运用原色的、利用现代材料的，看起来有点功能

海报　阿尔弗瑞得·阿迪特　1922–23年

主义的设计,仍然被称为包豪斯风格,在当时大众的眼里,包豪斯代表着一切新鲜、时髦的东西。

几何造型原则。 在形式上,包豪斯的教学中受到了荷兰风格派和俄国构成主义的影响,因此在设计的时候,大量地运用了几何形元素和原色。这也是包豪斯对机械美学贡献最大的地方。包豪斯早期是表现主义风格,但是格罗皮乌斯很快发现这种风格背后的个人主义和艺术至上的原则无法和工业生产结合在一起,在明确了包豪斯的教学要和工业生产结合这一目标后,包豪斯的教学才步入正轨。这时候,荷兰风格派和俄国构成主义的理性主义和抽象造型原则结合更多的设计实践奠定了包豪斯风格的几何造型原则,实践也证明抽象风格更适合机器生产,几何造型和原色、中性色也成为工业时代的视觉特征。例如包豪斯1923年的展览海报和后来出版的一系列包豪斯丛书,都采用了抽象造型和原色计划。从现代设计的发展角度来说,包豪斯最大的贡献还不是对功能主义的探索,而是将几何造型和工业生产结合在一起,创造了现代产品和建筑的外观原型。

反装饰原则。 反装饰原则和抽象造型原则是相辅相成的,抽象意味着一种没有风格的风格,是去除一切附加的、有象征性的、具象的(包括对具象事物的变形处理的形象)装饰,回归一种原初的、没有任何时代性和象征性的状态,认为只有这样才能更彻底地表现现代性。反装饰原则是指反对设计中加入任何功能需要之外的东西——包括形式、材料,最大限度体现事物的本质特征,更好地使设计品被认知、使用。郝伯特·拜耶设计的无饰线字体,就是抛除了字体的装饰,最大限度的呈现了字体本身,加强了字体的可视性即可读性。

字体设计 哥德·巴兹设计 1929年

新材料原则。在包豪斯的作坊里,学生们被鼓励使用新材料。马谢·布洛尔发明了钢管和皮革为材料的椅子,这两种材料的结合成为现代椅子设计最常用的材料。马谢·布洛尔设计的瓦西里椅子和密斯设计的巴塞罗那椅直到今天还在生产,成为现代设计最经典的设计之一。在金属工厂,学生们使用钢材和

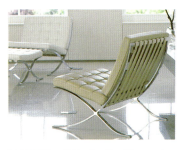

巴塞罗那椅 密斯·凡·德·罗 1929年

玻璃制造灯具；在建筑系，老师和学生们用钢材、混凝土、预制件设计建筑；在印刷工厂，老师带领学生们用活字和机械印刷术印制包豪斯的丛书。

合理性原则。包豪斯的设计从合理性出发，探求材料、形式和生产的最佳组合方法。包豪斯的作坊基本是手工操作，但是，学生们的探索更多的还是为适应批量生产而进行的。在这种前提下，设计的目的不再是单纯的形式的探讨，而是为了新兴的工业社会生产而进行的设计的合理性探索了。

经济性原则。经济原则在某种程度上可以说是一种设计的社会责任感、设计的伦理学探索的结果。从工业社会开始，艺术不再是少数人享有的特权，艺术家从事生产，使更多的人享有艺术，艺术与技术的结合产生了设计，批量生产使艺术大众化、设计民主化。一直以来，艺术家的探索局限在手工艺范畴，小批量、制作精良、造价昂贵，只能是少数人享有。设计民主化的意义在于广大消费者都能享有，因此，大批量、低成本是最重要的前提，即经济性是前提，这也正是包豪斯设计原则之一。霍恩街住宅是包豪斯1923年展览的标志性作品，代表着现代建筑的最基本的原则：用最经济的预算、最先进的技术、最新型的材料，最合理地布置空间的形式、尺度与交接点，获得了一个舒适的廉价建筑。

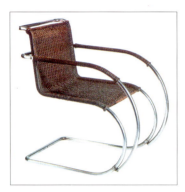

钢管椅　密斯·凡·德·罗　1927年

课堂作业：包豪斯风格

产品设计专业：用包豪斯风格设计小型工业产品。包豪斯风格是借鉴了荷兰风格派和俄国构成主义运动的形式衍生出来的几何形风格，因此，包豪斯风格的设计作业不排除荷兰风格派和俄国构成主义风格的倾向性。设计的时候可以适当地强调设计的合理性，即功能性倾向，但是，因为这一章节对于功能主义没有专门的论述，学生对这方面的了解可能还不够全面，因此，本作业的重点还是对抽象形式的探讨。

平面设计专业：用包豪斯风格设计扑克牌。在设计的过程中要注意形式

的简洁性和信息传达的明确性。因为下一章节是装饰艺术风格,其中也有几何形的作业,但是出发点和效果完全不同,这张作业的训练中强调的是几何形的简洁,因为装饰艺术风格强调的是几何形的装饰。

环境艺术设计专业:用包豪斯风格设计椅子。在这项作业里面,除了几何造型的运用,还应该提倡新材料的应用。包豪斯时期的新材料还只是局限于玻璃、金属、皮革、针织面料,木材还属于传统材料,可以采用更多的当代的新材料,如塑料,这样可以扩大设计的可能性。

服装设计专业:用包豪斯风格设计首饰(或纽扣)。设计时要注意体现出现代性和简洁性,以与装饰艺术风格的豪华特征区分开。

操作要求:A4纸、手绘、彩铅或马克笔,时间为45分钟到1个小时。

课后作业

1. 比较荷兰风格派、俄国构成主义运动和德意志制造联盟对于现代主义运动形成的影响有何联系和不同。
2. 试述包浩斯对于现代设计和现代设计教育的意义。

写给老师

包豪斯这一章节的设计作业重点放在机械美学的形式探讨上,功能主义一章的作业重点在机械美学的功能性的探讨上,包豪斯从造型上为下一章作铺垫。

教学参考图·包豪斯风格

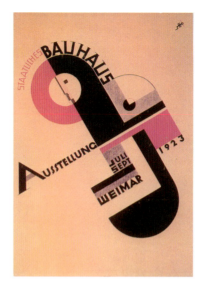
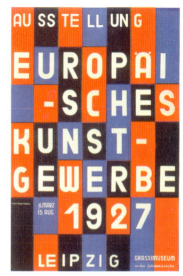
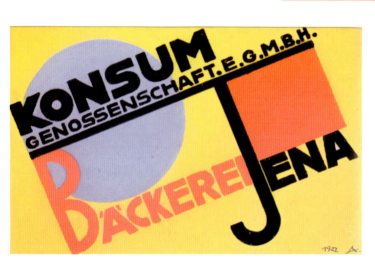
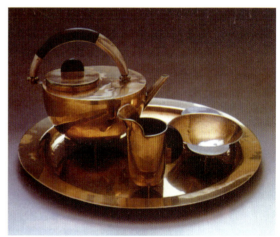
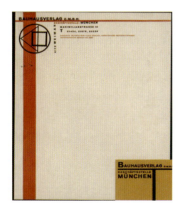

包豪斯风格·学生作业

MP3设计 姚雅琳

花瓶设计 张盼

MP3设计 曾珠

MP3设计 王韵

花瓶设计 冯首钢

扑克牌设计 宋扬

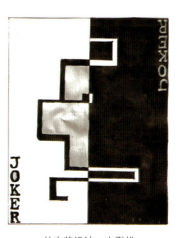

扑克牌设计 李雪松

第二讲
机械时代的时尚运动

装饰艺术运动

知识要点

第一次世界大战结束了,随着战事管制和贫困的终结,人们渴望尽快摆脱战争带来的阴影,迅速回到从前的生活中。20世纪20年代的生活弥漫着兴奋、奢华、享乐和一点颓废的精神。技术不断的进步带来的是生活方式的改变:人们乘着火车和轮船外出旅游;在家里,电冰箱、吸尘器、电饭锅等代替了传统的炊具;在办公室,打字机革新了办公室的工作方式;在美国的大街上,每5个人就开着一辆汽车;电影业引导着时尚的潮流;摩天大楼拔地而起,家族企业和大财团演绎着财富的神话。

在设计界,新艺术风格的浪漫和唯美已经不能代表新时代的特征,人们期待着象征速度和技术的新风格的出现;奇异华丽的埃及艺术代替了柔和含蓄的东方审美;机器不再是人们厌恶和逃避的怪物,它能给人们带来现代化的生活和娱乐。立体主义的构成形式结合机器的几何构造带来了新的审美形式——机械美学,自然主义成为往日的牧歌。

1925年,法国举办"装饰艺术博览会",展览会展出了大量色彩单纯亮丽、造型简洁的作品,除了大量的建筑和室内设计之外,还包括了最杰出的艺术家的手工艺品。这些设计运用了红色、绿色、黄色、粉红色、金色、银色等纯度极高的夸张的色彩,几何造型和装饰、金属质感的材料、奢华的兽皮、异国情调的装饰也被大量地运用到设计中,形成既富有现代感又奢侈华丽的风格。在美国,汽车和飞机的流线造型被广泛地应用到各种家用设计中,成为一种大众的流行时尚,古代埃及、古代中国的装饰艺术、阿兹特克人的原始艺术和红印地安人的图腾也被大量地装饰在建筑立面和产品表面。这是一次装饰艺术的盛宴,标志着这种风格成为一种大众承认的流行风格。装饰艺术运动也用来形容这场具有爵士风格、流线造型、简洁的几何造型以及绚丽夸张的异国情

巴黎世贸会的主入口
Henri Farvier, Andre Ventre 设计 1925年

调的形式主义运动。

装饰艺术运动开始于20世纪20年代初期，涉及建筑、产品、平面、服装、装饰几乎设计的所有行业，到30年代达到了顶峰，以法国和美国为代表，展现了一个新的机器时代的设计美学和流行时尚。

装饰艺术运动与现代主义运动几乎同步，也都运用了几何造型为形式原则，但是设计理念却有着根本的不同。现代主义运动致力于为工业化大生产服务而产生的简洁的几何造型和机械美学原则，而装饰艺术运动是把几何造型当成是标志时代感的造型元素之一，几何造型同艳丽的色彩、奢华的材质和繁琐的手工技术同样是设计的原则。因此，现代主义运动是真正机器时代的设计，而装饰艺术运动则是彰显机器时代初期富裕、繁荣景象的流行时尚。

如果说新艺术运动是设计美学从具象向抽象过渡的一场运动，那么装饰艺术运动则是设计理念从古典向现代过渡的运动。

风格详述

装饰艺术风格在形式上受到以下几方面因素的影响：

1. 立体主义的影响：立体主义来自巴勃罗·毕加索（Pablo Picasso 1881–1973）、乔治·布拉格(GeorgesBraque，1882–1963)等人的艺术实验，在造型上受到非洲原始艺术的影响。立体主义的艺术家们用多个视角演绎同一画面，以颠覆性的手段演绎日新月异的现代社会。新的表现方式改革了传统的绘画，支离破碎的平面和不同的色彩对比暗示这个新的丰富多彩的世界。装饰艺术运动在形式上借鉴了立体主义的几何造型和边缘坚硬的特征，但是在形式上加以变化，使之更加符合大众的口味，是一种"驯化了的立体主义"[1]。

2. 俄国芭蕾舞的影响：20世纪初期俄国芭蕾舞开始风靡巴黎，影响了法国将近30年的设计潮流，并扩展到英国、美国、意大利等国家，形成20世

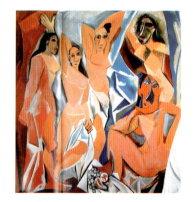

亚威农少女　毕加索

[1] 《世纪风格》67页，贝维斯·希利尔，河北教育出版社

最重要的设计潮流之一——装饰艺术运动。

20世纪初期的俄国芭蕾舞通过亚力山大·贝努阿(Aleksandr Benois, 1870-1960)、雷昂巴克斯特(Leon Bakst 1866-1924)和埃尔特(1892-?)三位艺术家的设计发生了彻底的变化，对装饰艺术运动的形成产生了深远的影响。首先是色彩的革新，俄国芭蕾舞设计擅长使用明亮的橘色、碧绿的翡翠色和绿玉色、神秘的紫色或者大红、深红，搭配金色和银色，这种搭配彻底颠覆了欧洲长久以来的色彩习惯，革新了19世纪末以来一直弥漫欧洲的清淡柔美的新艺术风格的色彩。其次，俄国芭蕾舞充满了奇异的东西——哈里发精致华丽的宫殿，头戴面纱、身披锦缎、脚上叮当作响的后宫嫔妃，穿金戴银的黑人女奴，童话般奇异的中国满清官员。浓郁的异国风情不仅吸引了设计师和艺术家，同时也倾倒了千千万万的消费者。在巴黎，穆斯林式的头巾、修长华贵的衣裙风靡一时，淑女们都热衷于"披挂希腊-俄国-芭蕾风格的穆斯林头巾"，甚至在夜间露面的时候还要带上"粉红色或紫色的假发"。

俄国芭蕾舞的设计来源很多，18世纪欧洲的宫廷艺术、古代俄国的民俗艺术、古代印度艺术、古代阿拉伯艺术，综合形成了俄国芭蕾舞豪华奢丽、浪漫神秘的色彩。

3. 原始艺术的影响：在新艺术运动时期，外来的影响主要来自日本，柔和淡雅的东方艺术非常符合新艺术运动对于自然主义和唯美主义的追求。装饰艺术运动时期，新的技术带来的是光明和灿烂的富裕景象，人们更加关注时代感、速度感，新的时代带来的是丰裕乐观，积极的态度中有着强烈的享乐主义思想，人们需要能象征这种感觉的艺术形式。

法国和美国都找到了能代表这种思想的形式——法国人对埃及艺术着迷，美国人还用到了阿兹特克人和红印地安人的文化艺术。欧洲对于埃及的迷恋由来已久，拿破仑远征埃及的时候带了大批的考古学家和画家，征服埃及的同时，还带走了大批的文物和资料。1922年，图坦卡蒙陵墓的发掘掀起了一场更大的埃及热，埃及法老金棺上黄金与蓝宝石、红宝石和黑色沥青材料的华丽

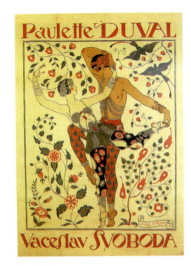

封面设计

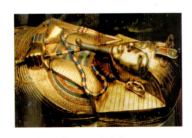

图坦卡蒙金棺　1922年出土

搭配与装饰艺术运动的精神不谋而合。装饰艺术风格还借鉴了埃及线条简练的雕刻艺术，壁画中的装饰图形如纸莎草图案、埃及的象形文字等等。1926年出版的《现代印刷术》中专门设计了有纸莎草图案的埃及风格的装饰图形。1928年，美国设计师沃尔特提格设计的柯达相机就采用了埃及风格的条形装饰。在美国，阿兹特克人原始艺术中的曲折线，象征太阳光的锯齿形放射状的线条都被运用到建筑的表面装饰上，例如，纽约的克莱斯勒大厦顶端的放射线装饰和四角的鹰头装饰、迈阿密海滩建筑群都明显地借鉴了阿兹特克人的装饰艺术。

4. 爵士乐的影响：20世纪初期，黑人文化开始在法国社交界崭露头角，出现了很多黑人音乐家和舞蹈家，黑人音乐和舞蹈也开始风靡欧美。黑人音乐具有明快的节奏感、鼓点强烈等特点，代表黑人文化的爵士乐强烈地影响了装饰艺术风格。

风格特征

1. 几何形式

装饰艺术风格的几何造型来自立体主义和现代主义的影响。现代主义在后面的章节中我们会提到。装饰艺术风格抛弃了传统的写实造型，将变形和抽象艺术带入设计中。几何造型被运用到建筑、家具、陶瓷、首饰、平面设计中，方形、三角形、菱形、矩形、格子形和一些垂直线、曲折线、放射线等线条被大量使用。在人物和动物的题材中，具有运动感和有机造型的线条被拉长变形，明暗的过渡像金属材质一样光滑，边缘硬朗，像金属雕塑。时装画和其他一些人物被设计成具有阿拉伯特征的形象，细弯高挑的眉毛，下垂的柳肩，纤细柔和的四肢，衣纹的刻画也像中国画里面的"曹衣出水"。在法国，银匠喜欢将缩写的姓名以交织在一起的方式设计自己的标志。

塔玛拉·雷毕卡（Tamara De Lempicka 1902-1980）和她的绘画。雷毕卡是本世纪最有名的画家之一。她抛弃了以往的古典题材和圣经题材的传统，转而描绘现代社会的富裕、快乐、欣欣向荣的特征。她笔下的女性潇洒自信、

罗马仕女 雷毕卡 1929年

海报　卡桑德拉　1929年

沙发　艾伦·格雷　1920年代

矮桌　尔芒德·阿尔伯特·拉图

时髦美丽，背景都是现代都市的特有产物——摩天大楼、汽车和灯红酒绿的都市景色。她的绘画采用了立体主义的造型特征，具有简洁的、有分隔特征和边缘坚硬的线条，色彩的变化非常光滑，具有金属质感。雷毕卡的绘画充满活力和动感，是一种对生命本身和现代都市生活的礼赞。

克拉李斯·克里夫（Clarice Cliff 1900-1970 英）的陶制花瓶。克里夫在1930年设计的陶制花瓶是公认的立体主义设计——两个圆锥形的造型一颠一倒地分别作为容器和底座，另外还有两个菱形作为把手，简单的重复造型体现了立体主义的现代特征。

卡桑德拉的海报设计。卡桑德拉（A.M.Cassandre 1901-1968）是一位俄国籍的法国设计师，他的设计具有非常强烈的速度感和时代感，并且善于用抽象的造型表现古典的形象，完全突破了古典主义写实造型的局限。他设计了大量的旅游和地铁宣传海报，是装饰艺术运动时期最重要的海报设计师之一。卡桑德拉的设计具有立体派的风格，线条简洁有力，明暗过渡非常光滑，有一种金属的质感。他喜欢用发散的线条表现非常大的透视角度，这些线条本身也因为倾斜的角度而造成立体感和速度感。

2. 强烈的色彩

装饰艺术风格的色彩非常夸张，色谱中所有的纯色和一些艳俗的色彩如粉红色、鹅黄色、淡绿色等等都被大量地采用，俄国芭蕾舞的色彩如明亮的橘色、碧绿的翡翠色和绿玉色、神秘的紫色或者大红、深红色都是装饰艺术风格偏爱的颜色。埃及艺术中对于金色的使用给了装饰艺术风格很大的启发，金色、银色和其他中性的色彩和大红大绿的纯色搭配使用，豪华中透露着媚俗的气质，这也是20世纪20年代的欧洲最向往的社交生活。

3. 异国情调

装饰艺术风格除了对于新时代的热衷之外，仍然是一如既往的对于异域风情的迷恋。古代埃及、古代巴比伦、马雅文化和印地安人的文化，包括黑人文化都是现代都市人猎奇的对象，因此，20世纪20、30年代的设计中处处透露

着这种倾向。从时装的穆斯林特征，到美国无线电音乐城外观阿兹特克人风格的装饰；从阶梯状外观的收音机造型，到帝国大厦，都可以看到巴比伦金字塔的影子；1922年洛杉矶落成的埃及剧院大量运用了埃及的装饰元素；1927年建成中国剧院，吊角亭、飞檐、龙等中国传统装饰塑造了一个充满异国情调的梦幻世界。

4. 以装饰炫耀为目的的宗旨

装饰艺术运动体现了一种现代的风格，但是本质的精神还是一种炫耀的心理。第一次世界大战之后，随着经济的快速复苏，人们更多地想享受生活，体验新技术、新机器带来的新生活。大机器带来了名目繁多的产品，丰富了人们的生活；家用电器使女性摆脱了沉重繁杂的家务而更多地进入社交活动；汽车、火车带着人们外出旅游；新的交通工具使人们可以到遥远的地方去见识过去只能通过文学作品了解的风物人情；机器生产使人们有了更多的闲余时间，电影业迅速发展，明星成为时尚的先锋。

在这样的社会条件下，装饰艺术风格体现的也是一种现代感和装饰夸耀的特征。体现时代感的几何造型、昂贵的材料、复杂的装饰、耀眼的外观、奇异的异国情调，体现了哗众取宠的心理。在家具设计业，兽皮、漆艺、钢管和皮革组合成为一种流行，例如艾林·格雷的家具设计；首饰业延续着钻石和黄金的堆砌，例如卡迪亚，在俄国芭蕾舞的影响下设计出黄金和翡翠的奇异组合；建筑业里，大财团互相攀比着摩天大厦的高度，如克莱斯勒大厦和帝国大厦；室内外的装饰也是极尽奢华，如美国的无线电音乐厅和申宁大厦。

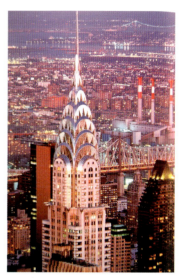

克莱斯勒大厦
威廉·凡·阿伦　1930年

流线型运动

知识要点

流线型风格是20世纪30年代由美国发起，流行于欧美的一场设计运动，到40年代达到顶峰。流线造型最初来源于汽车的风洞试验。经实验证明，流线造型可

以减少风的阻力,从而加强汽车的速度和稳定性。流线造型是高速和高效科学原理的试验结果,也是推动现代化发展的象征主义美学。流线型风格从汽车和飞机的设计开始,逐步扩展到家用电器、建筑、室内、家具的设计领域,成为一种流行式样。流线型风格具有流畅的外形和闪闪发光的金属外壳,代表着时尚、科技与未来,成为一种象征现代社会的时尚潮流。流线型风格是机械美学的商业化发展,不但代表着大工业化生产的进步和成功,也代表着人们对于机器生产的认可。

流线型风格与装饰艺术运动、现代主义运动几乎同步,但各有不同。同装饰艺术风格相比,前者是对古典和装饰还有一丝的眷恋,具有古典与现代的双重品格,流线型风格则代表了以大机器批量化生产为技术前提的现代社会的真正形成,而流线型风格成为一种流行时尚也说明了现代消费社会的真正形成。与功能主义相比,前者是对工业设计的理性探讨,是为大工业化生产出来的产品寻找一种更合理的设计原则,流线型风格是将功能主义探索出来的机械美学当成是一种流行风格来对待,前者是具有伦理性特征,后者纯粹是商业化的发展。

设计界对于流线造型的研究已经由来已久。在20世纪初,汽车设计的领域研究就认为,"泪珠"造型可以使汽车的风阻达到最小,为此,福勒(Richard Buckminster Fuller 1895–1983)在1934年特意设计了泪珠形汽车;而流线型的确定是在1921年。这一年,匈牙利工程师亚瑞为福里德里谢芬公司研制流线型汽车时所作的风洞试验。实验证明,流线造型可以增强汽车的速度和稳定性。这一实验对两次世界大战之间的欧美汽车设计产生了深远的影响。30年代到40年代,流线型风格成为美国最主要的流行风格,代表着现代感与技术特征,取代了法国的装饰艺术风格成为一种更加新颖的时尚潮流。

雷蒙德·罗维(Raymond Loewy 1893–1986)是流线型风格的倡导者之一。1934年,他为美国宾夕法尼亚铁路公司设计了流线型的火车头,获得了

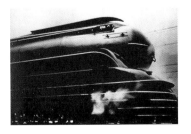

宾夕法尼亚铁路公司的蒸汽火车 S-1
雷蒙德·罗维　1937年

很大的成功；后来又相继用流线造型设计了灰狗大巴、冷点电冰箱和名为"工业设计师办公室"的室内设计等作品。

用文字对流线型风格大加赞扬的是诺曼·贝尔·盖迪斯(Norman Bel Geddes 1893–1958)。1932年，他出版了《地平线》一书，对流线型风格作了诗一般热情洋溢的描述。他为通用汽车公司设计的展馆也一样淋漓尽致地表达了他对流线型风格的热衷。

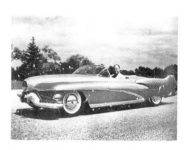

别克双座跑车　哈利·厄尔设计　1954年

最夸张的流线型风格的设计师应该是通用汽车公司的设计部主任哈利·厄尔(Harley Earl 1893–1969)，他认为样式是刺激消费的总要手段，甚至把通用汽车公司原来的"艺术与色彩部"改成"样式设计部"，他的设计非常夸张，甚至将飞机或火箭的造型用到汽车的车身设计上。他是消费主义的倡导者，发明了产品设计界著名的"有计划的废止制度"，通过这一制度大大刺激了市场的消费力度，也使消费社会这一名词更加名副其实。

风格详述

1. 流线造型

对于流线造型的理解我们可以想像泪珠的造型——流畅的弧线造型，没有尖角的、圆润的转弯。需要一提的是，流线型风格有着无机造型的特征。流线型风格来源于汽车的风洞试验，并被广泛应用到汽车和飞机的造型上，是一种技术实验的结果，因此，技术性特征是流线型风格的重要特征之一，这种特征有别于有机的曲线造型。有机的曲线造型来源于生命体的身体曲线，体现的是动感和韵律，或者是一种生命的律动感，以曲线为主，甚至可以没有直线；无机的流线型也是曲线，但是设计时主要是和直线的结合，缺乏有弹性的变化。从功能主义角度来讲，有机造型更加符合人体工学，流线型的技术特征更明显。

2. 金属外表的高科技特征

虽然流线型风格并不都是金属色彩，但是，金属色彩更加容易体现流线型风格的高科技特征。因此，在本书中，尤其是在学生的训练过程中，提倡使用金属

铅笔刨　1933年

色彩，尤其是银色，因为制造飞机和汽车所使用的板材的原始色彩是银色，流线造型结合技术色彩有利于技术感和速度感的体现。

相关内容

霍夫曼。 霍夫曼是德国后期浪漫主义文学家，柴科夫斯基的芭蕾舞剧《胡桃夹子》和德里布的芭蕾舞剧《科佩丽亚》的故事原型是霍夫曼的童话。在他的作品中，诗意的世界和冷酷的现实常常是交织在一起的矛盾，而诗意的幻想是崇高的真实，他的作品具有一种神秘的气氛，被称为是成人的童话。

风洞试验。 风洞是一种能产生人工气流的管道，用来检测汽车的性能。首先，将车身制成1∶1的汽车泥模，然后在风洞中作试验，根据试验情况对车身各部分进行细节修改，使风阻系数达到设计要求，再用三维坐标测量仪测量车身外形，绘制车身图纸，进行车身冲压模具的设计、生产等技术工作。

课堂作业

装饰艺术风格

产品设计专业： 用装饰艺术风格做小型产品设计。在做这个风格的产品设计时，要注意让学生把握这个风格的装饰性、豪华特征和异国情调。

平面设计专业： 平面专业在做设计的时候可以倾向俄国芭蕾舞风格，也可以将埃及风格和玛雅风格即阿兹特克风格加进去：平行线、曲折线、放射线、三角形、圆形、菱形、矩形的重复排列、艳丽的色彩搭配。如果有人物形象，可以考虑两种：一种是具象的，偏向于俄国芭蕾舞风格，注意要把穆斯林风格同强烈的色彩搭配结合在一起；或者是抽象的几何造型的运用——用抽象造型演绎人物，这里面有一个从具象到抽象的变形过程。这个作业可以帮助同学从古典的具象走向现代的机械美学风格。

环境艺术设计专业：用装饰艺术风格做椅子的设计。这个专业的设计主要强调的是异国情调的把握或几何造型同豪华特征的结合。后者要注意同机械美学风格的区别，一个是流行的时尚，豪华富丽；一个是机械美学风格的探索，简朴明快，现代感中透露出朴素的特征。

服装设计专业：这个风格既可以让学生尝试俄国芭蕾舞风格的服装设计，也可以做几何风格的首饰设计。前者是穆斯林风格的现代版，后者是抽象造型和贵重宝石的有机结合。

流线型风格

产品设计专业：产品设计专业的作业要求设计的现代感和未来感特征。

平面设计专业：这个风格不是很适合做平面设计，可以考虑不做。

环境艺术设计专业：家具设计可以考虑金属材料的运用，这样结合流线造型比较容易出效果。

服装设计专业：用流线型风格做首饰设计，建议材料：银、镀银、钻石等冷色调的材质。

课后作业

1. 装饰艺术风格的形成受哪些因素的影响？它的特征是什么？
2. 装饰艺术运动对于现代设计发展的意义如何？
3. 装饰艺术运动和现代主义运动的区别和联系是什么？
4. 简述流线型风格的特征以及它对于现代设计的贡献。

教学参考图·装饰艺术风格

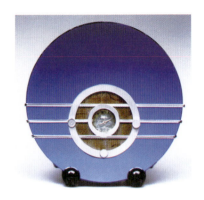
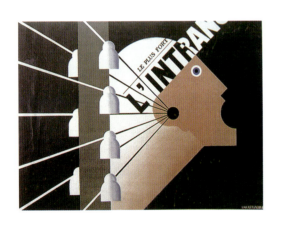
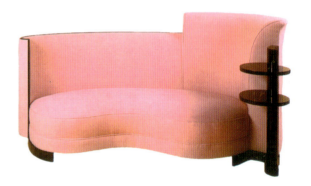
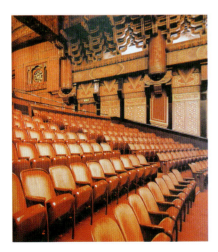
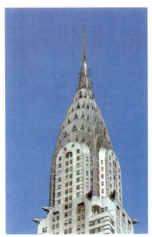
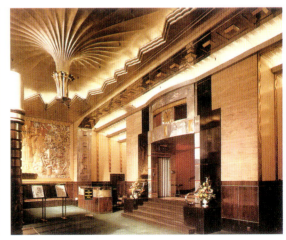

装饰艺术风格·学生作业

动画形象设计　曹烨琳　　　动画形象设计　李清睿　　　动画形象设计　刘帅　　　动画形象设计　李浩

 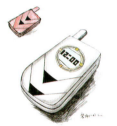

扑克牌设计　熊燕京　　　扑克牌设计　赵适含　　　手机设计　杜晓宇　　　MP3设计　陈博良

手机设计　肖平

花瓶设计　吕志斌　　　椅子设计　梅晶　　　椅子设计　王子旋　　　MP3设计　王韵

教学参考图·流线型风格

流线型风格・学生作业

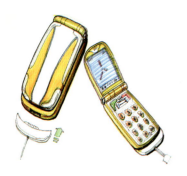

手机设计　范春浩

手机设计　徐文娟

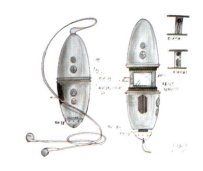

MP3设计　曹姚姝

手机设计

手机设计　杜晓宇

MP3设计　张夏子

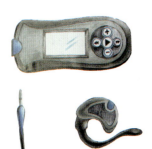

MP3设计　曾珠

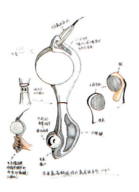

MP3设计　吴欣

风格设计　设计史点击　现代主义设计

065

第三讲
机械美学与功能主义

第一、 建筑应像机器一样符合实际的功用，强调功能和形式之间的逻辑关系，反对附加装饰；

第二、 建筑像机器那样可以放置在任何地方，强调建筑风格的普遍适应性；

第三、 建筑应像机器那样高效，强调建筑和经济之间的关系。[1]

以上是关于机械美学的三方面含义，严格地说，机械美学不单纯是一种形式，而是一种机器生产条件下设计的合理性探索的结果。

机器生产的高效率和快节奏使社会财富迅速增加，工业时代已经来临，手工艺时代一去不复返，手工艺时代的传统美学也无法继续适应新的形势，社会在呼唤新的美学。机械美学的探索就是设计的现代主义运动的发轫和直接结果，它开创了现代主义的美学原则，奠立了现代社会的外观特征。机械美学的形式法则是路易斯·萨利文提出的"形式追随功能"的原则，这也是现代主义设计的根本原则。

20世纪伊始，荷兰风格派、俄国构成主义、包豪斯以及奥地利、瑞典、法国都对建筑、产品及其他的"制造物"的造型进行了探索，并力图使它们更具有现代感。这些探索打破了手工艺的藩篱，将美学探讨和新型的材料与技术结合在一起，突破了以往艺术家们单纯的形式探索，将美学探讨和重新创造一个和谐的社会环境结合在一起。30年代左右，圆弧造型在所谓的"现代主义风格设计"中已经相当普遍，从杯子到椅子、从茶具到建筑，圆弧造型随处可见。"不加修饰的圆管、方格子将建筑物造型降低为较简单的造型组合。圆锥是立体派的基本造型，常见于日常器物中，齿轮和轴承通常成为机械的象征符号"。[2]——机械美学时代来临了。

[1] 摘于百度搜索
[2] 《新设计史》75页，Felice Hodges, Emma Dent Coad, Anne Stone, Penny Sparke, Hugh Aldersey Williams, 李玉成，张建成译，台湾六合出版社

知识要点

制造领域的标准化设计探索

现代主义设计的技术前提是生产领域的批量化，批量生产的前提是制造的标准化。制造方式的探索在19世纪就已经开始了。19世纪上半叶，机械化生产是通过印花、冲压和印模技术来完成的，印模工艺直接导致标准化的思路，再逐步发展建立部件的尺度关系，而最终使批量化生产成为可能。

最早的标准化概念是在枪支这样的小型产品设计和生产上。18世纪初瑞典人设计了可以互换的钟表齿轮；真正标准化的设计和制造是19世纪在美国完成的。惠特尼（Eli Whitney 1765–1825）第一个在枪支生产中运用了可互换的零件；随后，霍尔(John H.Hall 1781–1841)又继续强调和发展了这种可互换性，并着重解决精密度量和生产中的准确性；1867年，沃尔特·吾德(Walter A.Wood 1815–1892)设计了标准化的收割机零件，第一次将可互换性设计用在大型的机械设计上；而真正成功的以标准化方式生产的人是美国的汽车制造商亨利·福特(Henry Ford 1863–1947)，汽车能够成为普通大众所享有的新型交通工具，要归功于福特。

福特从1890年就开始探索建造一条能够连续生产的流水线设备。他说"制造汽车的方法，即是使这一辆与那一辆一样，使它们都一样，使它们从工厂里出来时都一样，就像别针从别针工厂里出来时各个一模一样"[1]。

1908年，福特推出了简洁、牢固、便于维修的家用小汽车"T型车"。1914年，福特及其同事改革了汽车生产体系，将标准化的零件生产和机械化流水线装配结合起来，并在流水线的最佳速度、工作台的高度和工人操作的位置都作了一系列实验以找到最佳效果。1910年，T型车的产量是2万辆，成本价为850美元，应用标准化生产和流水线装配以后，产量达到60万辆，成本

[1] Penny Spark An Introduction To Design And Culture in the Twentieth Century. Allen & Uine, 1986 P9

福特T型车　1908年

价降到360美元。到1920年,福特公司已经垄断了欧美市场,当时有这样的说法,世上每两辆汽车中就有一辆是福特车。福特汽车生产线的成功代表了工业化的成功,也证实了标准化概念在市场上的成功。

继福特的标准化概念之后,许多大企业开始采用这一理念进行生产,如德国的西门子和通用电气公司。初期的标准化是在企业内部使用,对整个的消费市场而言,不同品牌之间的更换和替代仍然不方便。最早扩大标准化概念的是英国的怀特沃斯爵士(Sir Josefh Whitworth),他设计了螺帽、螺栓和螺丝的度量的标准化系统。19世纪末,国家范围的标准化建设已经初具规模。到了20世纪初,各个国家都建立了自己的标准化机构。1902年,英国建立了"英国工程标准协会",就是后来的"英国标准机构";1916年,德国成立"德国标准委员会";1918年,美国成立"美国标准协会",这些机构的成立说明人们已经自觉地推广和发展标准化思想了。

标准化概念不仅说明了工业生产体系的成熟,也彻底更新了产品的概念,从生产方式到外观形式,都有了全新的概念。标准化为设计界提出新的课题,要求一种全新的设计语言,而新的语言必定产生新的美学,正如我们所讲,标准化概念催生的产品美学就是机械美学。

标准化使工业生产的规模迅速扩大、市场迅速成熟,制造商开始意识到设计在产品的开发和生产中的作用,开始将设计纳入到生产过程中。20世纪20、30年代,设计开始成为一项专门的行业,并逐步发展出职业化的工作方式,一个新型的设计行业——工业设计出现了,这是真正基于批量化标准化生产技术条件下的新型设计行业,是工业社会的伟大成果。

第一代职业工业设计师

第一次世界大战的爆发使几乎所有的资本主义国家都卷入战争,由于美国是中立国,非但没有受到战争的破坏,反而在战争中迅速发展了自己的工业生产,并积聚了强大的经济实力。1918年以后,美国将生产重点放在了新型的工业产品例如汽车和家用电器等高科技的新型消费品方面,市场的繁荣使消费

者对产品的质量和外观都有了更高的要求。针对消费者的需求和日益增强的市场竞争，制造商开始从各方面着手降低造价以增强竞争力：首先是利用标准化生产和合理化的设计改善批量生产方式；其次，新材料如塑料的应用可以直接降低造价；第三，产品造型的不断更新是吸引消费者购买的直接手段。这一情况导致了市场和制造商对于设计师的需求，设计开始作为制造行业的必要部门和手段出现，设计师也真正成为企业和市场的一部分了。

20世纪20年代末期，美国陷入严重的经济危机，幸存的企业面临的是更大的市场竞争，如何在严酷的环境下生存是这些企业的第一要务，制造商大力开发新产品、改变销售策略、增大宣传攻势以提高竞争力，广告业和工业设计业应运而生。在这种情况下，美国出现了真正的职业工业设计师，他们作为职业人员和企业各部门的人员通力合作，参与产品的开发和制造。美国的职业工业设计师的工作方式与包豪斯不同，包豪斯是艺术家和设计师自己动手对工业化的设计进行探索和实验，再谋求和制造商的合作，他们的行为是实验性质，是和生产实践相脱离的，有一些乌托邦的性质；而美国的职业工业设计师，是企业出于市场需要寻求和设计师的合作，设计师直接接触企业，根据企业的需求进行设计。美国的工业设计行业和设计师都是市场的产物，包豪斯的工业设计是设计的社会学和伦理学探索的结果，一个偏重于实践，一个偏重于理论。

20世纪30年代，美国涌现出一批非常出色的职业工业设计师，他们都有着非常丰富的市场经验，在从事工业设计之前，大都是从事广告业或展示设计、舞台设计等行业，他们的知识非常广泛，有着丰富的和市场接触的经验，这使他们的设计很容易符合市场的需求，因此，美国的工业设计具有典型的实用主义的特征。美国的工业设计师行业是一种和社会需求紧密联系的职业，而不是包豪斯那种几乎是与世隔绝的理想主义实验，这是美国设计和欧洲设计各有千秋的地方：美国人注重设计的实际效果，雷蒙德·罗维曾经说过"最美丽的曲线就是销售上涨的曲线"，大众喜欢、能够创造市场效益的设计就是好设计，为此，美国的设计师即注重外形样式，同时也注重设计的舒适性、合

理性和可操作性,以及标准化生产的便利性。欧洲的设计探索将设计看成是一种重整社会的手段,格罗皮乌斯曾经这样说"我要给德国工人每天八小时的日照",他们将设计看成是一种道德良心的体现,设计是一种具有文化意义和社会意义的行为,因此,设计应该有更多的伦理学的和社会学方面的探讨。无论是哪种倾向,都有它的优点和局限性,真正的好设计应该是兼顾市场与人性的设计,但是这往往是一对矛盾综合体,他们相互制约、共同发展。

美国第一代著名的职业工业设计师有雷蒙德·罗维、沃尔特·多温·提格、诺曼·贝尔·盖迪斯和亨利·德莱弗斯等人。

人机工程学(Human Engineering)

人机工程学在美国称为人类工程学"Human Engineering",或人因工程学"Human Factors (Engineering)",在欧洲称之为"Ergonomics"、生物工艺学、工程心理学、应用实验心理学以及人体状态学等,日本称之为"人间工学",我国目前除使用上述名称外,还有译成工效学、宜人学、人体工程学、人机学、运行工程学、机构设备利用学、人机控制学等。

人机工程学的定义:

1. 国际人机工程学会(International Ergonomics Association)关于人机工程学的定义:研究人在某种工作环境中的解剖学、生理学和心理学等方面的因素,研究人和机器及环境的相互作用,研究在工作中、生活中和休假时怎样统一考虑工作效率、人的健康、安全和舒适等问题的学科。

2. 《中国企业管理百科全书》将人机工程学定义为:研究人和机器、环境的相互作用及其合理结合,使设计的机器与环境系统适合人的生理、心理等特点,达到在生产中提高效率、安全、健康和舒适的目的。

人机工程学的发展:

1. 机本位期(1750-1910)

早在1910年,泰勒根据人机关系的研究结果,提出了著名的"泰勒系统",提出了产业劳动科学管理的观点。主要内容是研究科学劳动中所包含

的问题。人机工程学最早使用的词汇是Ergonomics,是希腊语的"工作（或劳动）"与"管理（或法则）"的复合语。人机工程学是研究人对机械的适应能力。当时人被视为劳动力，研究的重心是人的工作能力，以及人与所使用的工具或人与工作方式的关系。

2. 人本位期（1910-1945）

现代意义上的人机工程学建立于第二次世界大战时期。美国空军为了弥补飞行员的不足，展开了由工程技术人员、医师、心理学家的共同协作研究，他们从实验心理学的立场出发，在产品的设计和改型中，充分考虑人因要素，分析研究基于人类知觉的判断与动作行为的特点，应用在事故的预防上，取得重大成就。这些研究成果在兵器和室内设计上得到了很好的应用。这一时期的研究扭转了工业革命以来物质优先的局面，确立了人机关系中人的主宰地位，最终形成工业设计中的人本位思想。

工业革命初期的产品设计重点集中在追求工程结构的合理性上，随着机械化程度的不断提高，工业产品越来越多地进入生产和生活领域，生产机器和生活机器都需要人的操作或人机协作来完成，产品本身成为非常重要的人机综合系统，人机工程学也逐步从简单的人机系统发展为人–物系统、人–环境系统乃至人–空间系统的新观念。

3. 人的思维的扩展期（1945–）

二战以后，各个国家的经济、文化、科学技术进入迅速发展阶段，自动化技术、电脑技术、通信技术、新材料迅猛发展，如果说战前的技术是扩展人的体力，那么战后的发展更多的是扩展人的脑力，新技术产品的研发也都是为了支持、解放和扩展人的脑力劳动。战后的时代可以说是一个按钮时代，大量的产品都有操控系统，如何使产品更有效率地工作、更加适合人的操作成为人机工程学的关注点。

人机工程学是"人体科学"与"工程技术"的结合，这一学科是人体科学、环境科学不断向工程科学渗透和交叉的产物，它是以人体科学中的人类

学、生物学、心理学、卫生学、解剖学、生物力学、人体测量学等为"一肢";以环境科学中的环境保护学、环境医学、环境卫生学、环境心理学、环境监测技术等学科为"另一肢",而以技术科学中的工业设计、工业经济、系统工程、交通工程、企业管理等学科为"躯干",共同构成这一学科的体系。

人机工程学从构成体系来看就是一门综合性的边缘学科,其研究的领域是多方面的,以德国Sturlgart设计中心为例,在评选每年优良产品时,人机工程上所设定的标准为:

- 产品与人体的尺寸、形状及用力是否配合;
- 产品是否顺手和好使用;
- 是否防止了使用人操作时意外伤害和错用时产生的危险;
- 各操作单元是否实用;各元件在安置上能否使其意义毫无疑问地被辨认;
- 产品是否便于清洗、保养及修理。

从表面上看,这些要求都是和产品本身密切相关,但是,这些看似实际的标准里面包含的理论内容是非常丰富的,这里面包括人体力学、生理学、心理学、环境保护学等多方面的知识,所以说,人机工程学的研究范围是非常广泛的。

人机工程学研究内容及其对于设计学科的作用:

1. 为工业设计中考虑"人的因素"提供人体尺度参数:应用人体测量学、人体力学、生理学、心理学等学科的研究方法,对人体结构特征和机能特征进行研究,提供人体的各部分尺寸、体重、体表面积、比重、重心以及人体各部分在活动时相互关系和可及范围等人体结构特征参数,提供人体的各部分发力范围、活动范围、动作速度、频率、重心变化以及动作时惯性等动态参数;分析人的视觉、听觉、触觉、嗅觉以及肢体感觉器官的机能特征,分析人在劳动时的生理变化、能量消耗、疲劳程度以及对各种劳动负荷的适应能力,探讨人在工作中影响心理状态的因素,及心理因素对工作效率的影响等。人体工程

学的研究，为工业设计全面考虑"人的因素"提供了人体结构尺度，人体生理尺度和人的心理尺度等数据。

2. 为工业设计中考虑"环境因素"提供设计准则：通过研究人体对环境中各种物理因素的反应和适应能力，分析声、光、热、振动、尘埃和有毒气体等环境因素对人体的生理、心理以及工作效率的影响程度，确定了人在生产和生活活动中所处的各种环境的舒适范围和安全限度，从保证人体的健康、安全、合适和高效出发，为工业设计方法中考虑"环境因素"提供了设计方法和设计准则。

这一部分内容没有风格详述，因为人机工程学是一门理论，是设计的过程中为了解决人机关系而参考的依据，人机工程学对于设计，尤其是工业设计具有非常重要的指导作用，这里提到的知识是非常粗浅的，只能作为一般性的了解，深入学习和研究则需要更多的时间和专门的讲授。而对于这一部分的设计训练本书没有安排，因为人机工程学不是一种风格，而是一种设计方法。

以上内容参考了王受之的《世界现代设计史》，张宪荣的《现代设计辞典》，张剑的《工业设计中的人机工程学》，李梁军、黄朝晖的《人性化设计中的人机工程学》。

第二次世界大战后各国现代设计的发展

二战以后，包豪斯的现代主义传播到美国，迅速地发展壮大，现代主义从一种实验探索变成了设计现实。欧洲各国在美国的扶持之下，开始了灾后重建的工作，这一时期的各国都不约而同地开始利用设计促进经济的发展，增强自己在国际市场中的竞争能力。战前包豪斯的现代主义伴随美国对欧洲各国的经济援助也重新在欧洲扎根，得到现实的应用和发展。由于各个国家的民族底蕴、经济状况以及设计发展的传统不同，现代主义在各国有了不同的发展。

包豪斯的精英由于纳粹的打压大都移民美国，同时将欧洲的设计思想传播到美国，同美国的实用主义结合起来，真正实现了现代主义运动的现实化发

展,美国设计师将功能主义同机械化大生产结合起来,将现代主义从探索变成现实。

德国在二战之后的灾后重建工作也包括了对包豪斯的继承和发展,这就是乌尔姆设计学院的成立。乌尔姆设计学院发展了包豪斯的功能主义思想并进一步推进了理性主义的设计理念,将设计同科学、技术和设计的社会功能结合起来,发展出更加理性化的新功能主义和系统设计概念,成为战后新功能主义的代表。

意大利在战后工业经济迅速发展,大量的新技术和新材料开始应用在生产和生活中,现代主义思想在意大利设计界广泛地传播,战后意大利的现代设计迅速发展。意大利有着深厚的艺术传统,意大利的现代设计在对工业技术关注的同时并没有放弃对艺术的偏爱,加之意大利很多制造商对艺术型产品持支持的态度,意大利的公众也能够接受艺术型的产品,因此,战后意大利的设计走出了一条兼顾技术和美学双重标准的道路。

斯堪的纳维亚地区国家的工业化比较晚,手工艺传统非常深厚,因此,发展出一条既能够适应批量生产,又不失手工艺传统特征的有机现代主义设计风格之路。斯堪的纳维亚地区的设计多集中在家居产品上,因而也被称为家庭风格。斯堪的纳维亚地区的家居产品设计也成为全世界最好的。

风格详述

机械美学风格和其他的风格不一样,虽然它有自身的形式特征,我们也可以很简单地概括为"机械美学风格的总体原则是抽象造型原则,体现为几何形、无机的流线型和有机的曲线造型,色彩以纯色和中性色原则为主,但不是惟一的原则"。然而,机械美学原则不是简单的外形特征,它的简洁外形蕴含的是"形式追随功能"的功能主义原则,是符合批量生产技术条件下的设计的合理化探索的结果,几何形外观不是目的,体现产品的作用、使用方式、满足消费者的需求才是目的。所以,关于机械美学风格的介绍不能像以往那样单纯

地描述外形特征，而是要通过了解设计过程和工作方法去学习如何实现功能主义原则，在这基础之上形成的抽象美学就是机械美学。

这是一个很复杂的过程，机械美学虽然体现为简洁抽象的外观造型，但其内在的含义却是深厚而且是多方面的，它涉及诸如消费者的需求、人体工程学原理、市场学、心理学等多方面的问题，真正要实现设计的功能主义原则不是通过设计产品的外形就可以完成的事情，而是要深入研究上述问题之后找到一个最佳的解决方案，并将这个方案通过产品表现出来。

因此，在风格详述这一部分，我们更多地是要为读者介绍设计师是如何解决问题的。

美国的现代设计的发展

初期的发展

美国初期的现代设计是一种自主式的发展。设计师一般为驻厂设计师，企业里面设有专门的造型与色彩研究部门，专门解决产品的设计问题。另一种是设计顾问，他们自己成立设计事务所，为企业提供专业咨询并承担具体的设计事务。美国初期的现代设计是完全建立在市场和企业生产需要上的，具有非常强烈的实用主义和商业主义的特征。但是在这个过程中，美国的现代设计研究将功能主义和商业主义紧密地结合在一起，发展出非常实用的现代设计。

雷蒙德·罗维（Raymond Loewy 1893–1986）

雷蒙德·罗维曾经说过"最美丽的曲线是销售上涨的曲线"，他的设计也一样追求流行和时尚。他是流线型运动的重要人物之一，他设计的设计师办公室、宾夕法尼亚铁路公司的火车头、"Cold Spot"电冰箱，都是典型的流线造型。罗维最早的成名作是为吉斯特纳公司做的速印机改良设计。改良前的速印机金属机身全部暴露在外面，可以清楚地看见各种传动装置，既不卫生也不安全，操作台面是一块单独的钢板，四个直角非常锐利，支撑地面的钢管突出在外，非常不安全。改良后的速印机机身用电木外壳包裹，只留出必要的操作部分，机身以下设计成一个整体的箱柜，原来台面的四个尖角以弧线的方式向

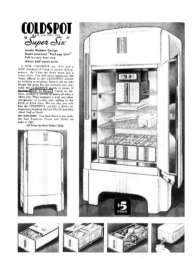

冰点冰箱　雷蒙德·罗维　1934年

下和箱柜融为一体，柜脚是倒置的锥形设计，总体效果典雅含蓄，功能性强，与改良前的机器相比，前者像工厂里工人操作的机床，后者才是适合一位身穿优雅合体裙装的女士使用的机器。这种将机器部分包裹起来的设计方法成为至今仍然行之有效的设计模式。

罗维设计的Cold Point冰点冰箱可以说是20世纪30年代的设计经典，它融功能与时尚为一体，奠定了现代电冰箱的造型基础。在冰点冰箱之前，市场上的冰箱都是传统家具的造型，"漩涡状的脚，高高的支架"，而制冷机器却暴露在外面，整体就是一个衣柜加机器的蹩脚组合。冰点冰箱采用的是流线型风格，将所有部件包装在一个完整的白色箱体内，表面没有任何突起，白色的珐琅质表面点缀银色的镀铬把手，既现代又奢华。值得一提的是箱体内的功能性设计，罗维充分考虑到要放置各种大小不同容器的需要，设计了相应的隔断，还包括了自动除霜器和冰格盘。冰点冰箱的设计取得了极大的成功，5年内年销售量从1.5万台猛增到27.5万台，这是设计促进销售的成功案例之一。

罗维还有一项设计，这件产品设计上的成功伴随产品营销上的成功使这件产品已经为世界上所有的人知晓，它就是可口可乐。罗维在为可口可乐重新设计标识时，采用白色为标准色，字体流畅而有韵律，他没有采用当时流行的立体主义或装饰艺术风格的字体，而是用看起来有点古典主义和手写味道的字体来体现饮料的水质特征，这足以证明罗维在设计方面具有很强的灵活性和适应性。罗维设计的可口可乐标识一直到现在还在使用，虽然有一些变化，但是基本的风格还是经历了时间的考验被保存下来，在信息时代的今天，可口可乐的标识更有了一份经典的韵味。

罗维是一个设计上的多面手，他的设计领域非常广泛，平面标识、家用电器、室内、汽车、火车、飞机，几乎涵盖设计的所有领域，这也是早期设计师的共同特点。雷蒙德·罗维是那个时代最伟大的设计师之一，他是美国的国家顾问设计师。1946年，他当选为美国工业设计协会主席；1949年，被美国

《时代》周刊评选为封面人物。他是第一个上了时代周刊封面的设计师，这个事件可以说是有着历史性意义的，不是针对罗维，而是整个设计行业和设计师团队，设计和设计师成为经济发展、市场繁荣、国民生活素质提高的重要推动力量，人们认识到了设计的重要性，设计师这一行业得到了世人的认可和褒扬。设计这个行业真正地崛起了。

沃尔特·多温·提格（Walter dorwin Teague 1883–1960）

提格是做印刷设计出身，1926年赴欧洲考察，柯布西耶的设计和理论使他产生了非常大的兴趣，在进行了仔细研究和考察后，回到纽约开设了自己的工业设计事务所，开始了他的工业设计事业。提格的设计非常注重产品的技术性因素，在设计过程中，他和工程师紧密配合，力图创造和谐完整、具有高科技含量的产品。1936年，提格为柯达公司设计小型手持式班腾型照相机，整体造型非常完整，机身、镜头、闪光灯都被包裹在一个金属壳子里面，黑色的机身上面装饰着金属条带，明显是受到了法国装饰艺术风格的影响。值得一提的是，这些金属条带不是单纯的装饰，突起的条带可以使上漆的机身避免受到磨损。这种装饰的同时又能解决问题的设计方法后来成为现代主义设计非常重要的设计方法之一。

柯达照相机　提格　1930年代

提格在1935年为国家收银机公司设计的收银机是一个纯粹的技术产品，灰色的金属外壳上面是操作板和显示牌，没有任何附加成分，银光闪闪的机身具有很强的未来主义风格。这件设计在技术上的革新是显示牌部分，这是一个可以两面显示的电子牌，方便收银员和顾客同时读取上面的数据。

提格不仅是设计师，也是著名的理论家，1940年，提格出版了《今日的设计——机器时代的范式》，他在书中阐述了机器对于现代社会的作用，论述了设计师的职责和形式与功能之间的关系。他认为机器可以使现有的事物更加人性化，这是和过去截然相反的观点，从工艺美术运动以来，机器一直被认为是丑的，甚至是人类的天敌，是机器破坏了人的生活。从反对机器到承认机器的存在到赞扬机器的作用，这种变化实际上正揭示了社会的转型。其次，他认

为设计师在设计之前,首先要考虑到需要,然后再根据需要决定产品的形式。

诺曼·贝尔·盖迪斯(Norman Bel Geddes 1893–1958)

盖迪斯的最大贡献在于他对流线型风格的推动,1932年,盖迪斯出版了《地平线》一书,在书中他热情地赞扬了机器和机器时代的成就,他将设计和生活结合在一起,认为技术可以改变生活和审美,设计可以使人类的生活得到改善和提高。盖迪斯做了很多未来主义风格的设计图,极富动感;为通用汽车公司做的展馆更是淋漓尽致地表达了他的未来主义畅想。左图是他设计的电炉。

电炉　诺曼·贝尔·盖迪斯　1935年

亨利·德莱弗斯(Henry Dreyfuss 1903–1972)

德莱弗斯最著名的设计是与贝尔电话公司合作设计的电话机,由于贝尔电话公司在当时属于垄断企业,所以几乎没有市场竞争,这使德莱弗斯可以潜心研究电话的形式和技术之间的逻辑关系。德莱弗斯与贝尔的合作始于一次设计竞赛,贝尔电话公司给一些知名的艺术家每人1000美金为贝尔电话做设计,这其中只有德莱弗斯坚持要和公司的技术人员合作,结果证明,和技术人员合作设计出来的电话更加实际有效,为此,德莱弗斯得到了和贝尔电话公司长期合作的机会。

德莱弗斯重视技术,提出设计应该由内到外的原则,为技术产品寻求最合理的造型法则。1937年,他改革了传统的竖式话机,将话筒和听筒合二为一,并采用了横放的方式,为现代电话机的造型奠定了基础。1940年,改用塑料作为电话机的外壳,这个设计随后卖了10年之久,可以说是现代设计史上的经典之作。

德莱弗斯将设计看成是一项社会工程,对德莱弗斯而言,一个设计方案"必须满足所有的社会的、民族的、美学的和实用的需求"[1],他身体力行,撰写文章和书籍宣传他的理论。1955年,他出版《设计为人》,书中提到产

贝尔电话机　亨利·德莱弗斯　1940年

[1]（英）彭妮·斯帕克. 设计百年–20世纪现代设计的先驱. 李信, 黄艳, 吕莲, 于娜译. 北京：中国建筑工业出版社, 2005：130

品是由人来使用的,涉及人的各种行为方式。这个观点使他非常注意设计与人的关系,1961年,他将各种有关人体的数据、比例和活动的可能性的材料汇集在一起,集结成书,即人体工程学最早的版本《人体度量》。

第二次世界大战后的美国现代风格

二战之后,包豪斯的很多大师都到了美国,美国丰厚的经济实力和对现代主义的支持使现代主义在美国生根发芽,迅速发展壮大。格罗皮乌斯到哈佛大学建筑系做主任,密斯在美国成为著名的建筑师,布洛尔追随格罗皮乌斯也到了美国,纳吉在芝加哥建立了新包豪斯,他们继续传播着包豪斯的现代主义思想。美国本土的设计师也开始有了很大的变化,战后的美国设计师对大机器都非常了解,式样和个人风格的时期已经过去,取而代之的是对使用的合理性、技术特征和如何更好地实现设计的机器制造等方面的探索。纽约现代艺术博物馆成为传播现代主义和衡量优良设计标准的仲裁人,从1930年代起,博物馆举办了一系列展览,宣传"欧洲品位"的设计,著名的展览有1932年的国际风格(international style)"机器艺术"(machine art)以及40年代的一系列家具展。1941举办的"家庭陈设中的有机设计"(Organic Design in Home Furnitureings)展使有机设计成为现代设计的重要组成部分。博物馆的主任艾略特·诺伊斯(Eliot Noyes 1910-1977)认为,优良设计的标准是"使用方式之恰当,材料运用之高明,对制造过程合理适应并具有美的外表"。1950年起,考夫曼(Edgar J Kaufman)发起了一个"优良设计计划",每年举办一次优良设计展,大力推广现代主义的设计思想和设计美学。美国本土对现代设计的认识,以及欧洲现代设计思想的传播,使现代主义在美国逐渐成熟并形成自己的现代风格。

玻璃盒子。 经济的繁荣使城市迅速发展,人口密度增大、城市交通拥挤、有限的土地资源迫使建筑开始向空中发展。从19世纪中叶开始出现高层建筑到今天,摩天大厦已经是现代都市的标志了。1853年,美国人奥蒂斯(E G Otis 1811-1861)发明了蒸汽动力升降机,这是第一个真正安全的载客升

降机。1887年开始应用电梯。升降机的使用使高层建筑成为可能。1919年到1921年期间，密斯·凡·德·罗曾经提出了玻璃摩天大楼的方案，它们通体上下都是由玻璃做外墙，从外面可以清楚地看见里面的结构。他认为，摩天大楼在建筑过程中呈现的宏伟结构被外墙掩盖了，而用玻璃做外墙可以清晰地呈现出高层建筑的框架结构原则。但是密斯的设想在当时还是停留在纸面上，没有实现。二战以后，美国的高层建筑发展出"板式"的新风格，1952年，SOM建筑事务所在纽约建造了利华大厦，这是一个玻璃幕墙式的板式高层建筑，从此以后，玻璃盒子开始在世界各地的都市中竖立起来，密斯的设想成为现实。

 密斯是20世纪20年代最激进的设计师之一，他认为所有的建筑都与时代紧密相联，在当代的建筑中不适合用任何时代的形式去表现，建筑只能用"活的东西和当代的手段来表现，任何时代都不例外"[1]建筑必须满足当代的现实主义和功能主义的需要。1928年，密斯提出著名的"少则多"原则，强调用尽量少的材料和形式解决最基本的功能，反对任何形式的装饰。1929年密斯设计的巴塞罗那展览会德国馆就是这个原则的精妙体现。密斯对现代建筑另一个最重要的贡献就是他对于钢框架结构和玻璃的研究，密斯认为钢材和玻璃对于现代建筑的重要性就相当于古典建筑中的柱式和大理石。1958年，密斯设计了坐落于纽约曼哈顿区花园大道的西格兰姆大厦，这是一个简单的长方形的玻璃盒子，窗棂外皮包裹工字断面的型钢，简单而高雅。钢材和玻璃是现代建筑的主要材料，密斯对于这两种材料的研究和应用，对于现代建筑工业化的理论，极大地影响了现代建筑的风格。密斯说"我们今天的建筑必须工业化。……建造方法的工业化是当前建筑师和营造商的关键问题，一旦在这方面取得成功，我们的社会、经济、技术甚至艺术的问题都会容易解决。"密斯在现代建筑上使艺术和技术完美地统一起来，很大程度上为建立一个新型的现代城市的面貌起了重要的作用。密斯"少则多"原则也成为现代设计的重要原则。

西格兰姆大厦　密斯　1958年

[1]　同济大学，清华大学. 外国近现代建筑史. 北京：中国建筑工业出版社，1996：21

但是，美国的商业氛围和市场机制使"少则多"逐渐走向形式化，发展成为一种制式，这种具有民主色彩的设计披上了强烈的商业色彩，成为一种形式化的东西，其社会学、人文主义的内涵大大减少，成为一种代表着现代的、都市化的品位的风格。这种风格随着美国经济的国际化扩张也在国际上迅速发展壮大，形成一种国际上统一的风格，被称为国际风格。现代主义原来由于服务对象的需要而形成的简单、功能化、理性化的形式，变成了为形式而形式的形式主义需求。"少则多"的功能性成为被形式追求的中心；本来为无产阶级大众服务而发展起来的现代主义设计变成了资本主义企业的符号和象征。国际主义"少则多"原则发展到极限，不但漠视使用者的心理需求，甚至为了纯粹追求的形式而牺牲功能，造成广泛的不满，这是国际主义衰败、后现代设计兴起的主要原因。

家具领域的有机设计。在美国，有机设计理论最早是由福兰克·劳埃德·赖特（Frank Lloyd Wright 1869–1959）提出的"有机建筑理论"，他认为有机建筑是一种由内而外的建筑，它的目标是整体性（Entity）。有机指的是内在的、哲学意义的整体性，总体属于局部，局部属于整体，材料和目标的本质、整个活动的本质都像必然的事物一样，一清二楚。建筑应该成为环境的一部分，成功的建筑应该给环境增加光彩，而不是损坏它。建筑应该像植物一样"是地面上一个基本的和谐的要素，从属于自然环境，从地里长出来，迎着太阳。"[1]

1941年，纽约现代艺术博物馆举办了"家庭陈设中的有机设计"展，展出了一批模压成型的胶合板椅，这些椅子根据人体坐着的各种姿势需要而设计成曲面的形状。这种家具被称为有机风格。关于家具领域的有机设计观点，举办这次展览的艾略特·诺伊斯是这样解释的："一个设计，当它整体中的各部分能根据结构、材料和使用目的很和谐地组织在一起的时候，就可以称作是

胶合板椅　查尔斯·伊姆斯　1946年

[1] 同济大学，清华大学. 外国近现代建筑史. 北京：中国建筑工业出版社，1996：105

郁金香椅
艾罗·萨利宁　1955-1957年

有机的。在这一定义中，可以不存在徒劳无用的装饰或多余的东西，而美的部分仍然是鲜明的——只要有理想的材料选择，有视觉上的巧妙安排，并使之有其理性上的优雅即可。"[1]

家具领域有机设计的代表有查尔斯·伊姆斯(Charles Eames 1907-1978)和艾罗·萨利宁(Eero Saarinen 1910-1961)。查尔斯·伊姆斯和他的合作伙伴，也是他的妻子雷·伊姆斯为20世纪的家具生产和设计建立了一个新的标准。他们从40年代开始实验用热压法制造的胶合板设计可以大批量生产的椅子。1941年，他和艾罗·萨利宁合作设计的椅子参加"家具陈设中的有机设计展"获得大奖。战后，伊姆斯夫妇合作研制一系列新型的胶合板椅，以1946年的无扶手椅最为成功。这把椅子具有微妙的曲面，非常适合人体的曲线，两片胶合板一个作为靠背、一个做椅面，两部分用极其简洁的镀铬钢架连接，这把椅子大量生产，成为世界范围内广泛使用的办公椅。50年代开始，他开始研制一块板压模成型的椅子，1955年，他研制出以压模聚酯和钢管结合的可以堆叠的椅子，这把椅子更加适合批量生产，迅速成为世界范围内最广泛使用的廉价的现代椅。伊姆斯还设计出一组铝制椅，铝制支脚和框架，座垫由聚乙烯或纺织面料做面，里面填充乙烯泡沫，由座椅和脚踏组成，椅子可以调节角度，可以坐和半躺。这把椅子经过改装后成为战后世界范围内最广泛使用的航空站候机厅的休息椅。伊姆斯的椅子是20世纪最适合大量生产，并得到最广泛使用的椅子，被称为美国的"莫里斯椅"。伊姆斯通过自己的实验使技术成为设计的手段而不是一种象征物。

艾罗·萨利宁的椅子设计更加典雅和细腻，和伊姆斯的椅子相比较，前者具有批量生产的技术特征、低廉的造价和简洁明快的现代性，萨利宁的椅子则更加贴近人性。舒适和与建筑空间的和谐是萨利宁设计的出发点——有人坐的时候是椅子，没人坐的时候是风景。1956年，萨利宁设计了"郁金香系

[1] Cherie Fehrman. Postwar Interior Design:1945-1960.Van Vostrand Reinhold Company,1987.P23

列",花瓣造型的椅子由玻璃纤维板压模成型,座垫是红色的纺织面料里面填充泡沫,支撑部分是很细的圆柱,以流线造型连接椅子和圆形的底座,白色的椅子搭配红色的座垫,细腻而优雅。

另一位著名的设计师是哈利·波托亚(Harry Bertoia),他利用金属线编织成一把曲面的网状椅子,靠背、扶手和椅座是一个完整的整体,下面也是金属支架,波托亚称这把椅子为"钻石椅"。

美国有机椅子的设计具有大致相同的特点:完整的适合人体的曲面、适用于批量生产的技术、最先进的材料和低廉的价格。战后美国的有机设计是基于工业社会的设计探索,他们将欧洲的设计思想同美国的大工业生产实践结合起来,为建立现代生活的景观作出非常大的贡献,成为优良设计的典范。

纽约风格。 二战使美国吸纳了大批欧洲的精英人才,世界文化艺术的中心也从欧洲转移到美国,纽约成为20世纪中叶的世界文化艺术中心。包豪斯的探索成果随着欧洲精英的加盟而植根美国,现代主义在美国发展壮大。在平面设计领域,美国将功能主义的传达理念同美国的实用主义和自由精神相结合,发展出机智灵活、清晰明快的风格。20世纪中叶最有创意的平面设计流派是纽约派,他们以构成主义为基本框架,在明确地传达信息的基础上将图形的象征性和字体设计结合起来,发挥了图形的表现主义特征,在解决问题的同时,设计师有了更多的个人空间展示创造性的思维。在传统的平面设计中,图形是字体的附属物,更多起到的是装饰和美化的作用,纽约派使图形设计成为与字体一样可以传达信息的手段,而且,图形设计解决了包豪斯构成主义平面设计手法单调乏味的局限性,使平面设计成为一种既可以解决问题,又机智风趣、情趣盎然的行业。

保罗·兰德(Paul Rand 1914–1996)

保罗·兰德被誉为"抒情主义设计师",他认为设计是"形式与功能的体现,美感与用途的综合",对现代主义设计和现代绘画都有着深刻的理解,他总是熟练地运用视觉造型元素,用最清晰简练的方法将要传达的内容

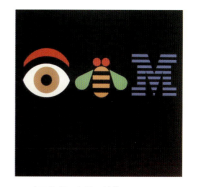

IBM公司海报　保罗·兰德

电景《金臂人》海报　索尔·巴斯

表现出来。他非常注重设计中文字和文案的重要性，并擅长运用象征性图形强化要传达的信息。他的设计中经常有令人出乎意料的新鲜感、灵活的造型、动态的结构处理，他擅长运用拼贴和蒙太奇的造型手段将概念、形象、质感肌理和信息组成一个连贯统一的整体，将设计变成是一种艺术。在兰德为IBM公司设计的海报中，他用一只眼睛代表I，用一只蜜蜂代表B，这两个事物的发音同I、B是相同的，M是IBM公司的标准字体——由横线组成的字母M，三者结合成为IBM。IBM是一个生产技术产品的公司，兰德的设计使冷漠理性的高科技变成了富有人情味的人类伙伴。兰德相信，设计师的设计作品也是艺术品，通过设计，可以促进人类社会的进步。可以说兰德在将设计从一种社会职能的地位上升到文化这一过程中起到了重要的作用。

索尔·巴斯（Soul Bass 1920-1996）

巴斯善于把握事物最核心的本质，用最简洁最强烈的单个形象表现出来，并把它放在画面最醒目的位置。巴斯经常运用剪纸的形象、手写的粗壮的字体，具有随意性的特征，但是并不死板僵硬。巴斯在为电影《金臂人》做的片头开创了电影片头设计的新局面：在爵士乐切分音的的伴随下，一条条粗线伸进电影屏幕，当到达屏幕中间时，出现了演员表。线条逐渐引退，只留下一条，然后又有线条跟进，在屏幕中间组成四框，中间出现片名。就这样，每一幕都是由线条的跟进和淡出更换片头内容。巴斯将平面设计引入电影片头设计，并开创了这种有空间和时间更替变换的有机表现形式，这种表现方式直到今天还被电影界广泛运用。

德国的新功能主义

二战后的德国在经历了两次战败之后，终于将重点放在国计民生上面，着手国家的灾后重建工作。这时期的德国将设计作为恢复经济、重建市场并重新在国际上获得一席之地的重要方法。德国有着理性主义和现实主义的优秀传统，再加上包豪斯的实践经验，使德国在战后的设计发展仍然致力于以设计为手段建立一个规范合理的社会和利用教育传达设计思想、改变现实生活。因

此，战后的德国继续沿袭了包豪斯的功能主义思想，成立了乌尔姆设计学院，以严格的理性主义和科学技术为前提，进一步结合科学和社会学的知识，发展出系统设计的理念，成为战后新功能主义的代表。

乌尔姆设计学院（Ulm Hochschuls fur gestsltung）

时钟　马克思·比尔　1957年

乌尔姆设计学院是包豪斯理想在战后的一种延续和发展。包豪斯这个有着美好理想的乌托邦学院被纳粹的铁蹄碾碎之后，其未竟的事业以及光辉的前景一直被人们留恋和向往，纳吉在美国成立了一个新的包豪斯，包豪斯的大师们也在世界各地继续宣扬包豪斯的理念，而包豪斯的发源地却因为战争的原因终止了这具有非凡意义的实验，这无疑对于德国人来讲是令人痛心疾首的。随着二战的结束，德国民主政权恢复、经济复苏，这个带有激进思想和理想主义色彩的设计教育体系成为德国重建的标志之一。一位名叫英格·萧尔的女性甚至将重建包豪斯作为她被纳粹杀害的兄弟的最好纪念，因此，她在1947年发起了一个筹款活动，建立一所新的学校，这所学校就是著名的乌尔姆设计学院。1951年学校正式成立，1955年，马克思·比尔担任该学院的院长。

乌尔姆设计学院一开始关注的问题还是形式与功能的和谐问题，比尔强调"物的形式与其质量和功能密切相关，这是一种诚实的形式，不存在为了增加销售的弄虚作假……"这种观点基本上是包豪斯的延续，而且，比尔的教学依旧停留在艺术家式的探索上。1956年，托马斯·马尔多纳多（Tomas Maldonaldo 1922–）担任院长，他将乌尔姆同新的时代和新的社会环境结合起来，发展出新的教育理念。马尔多纳多认为，简单地为功能寻找形式是不够的，设计师必须有能力适应工业社会各种新技术、新材料、新需求带来的复杂要求，因此，设计师必须具备多方面的能力。带着这种观点，马尔多纳多使学院的教学方向向更广泛的人文和科学领域发展，包括社会学、心理学、哲学、符号学、机械原理、材料学、人机工程学等课程，力图培养能够"在现代工业文明的各个重要部门里工作"的熟练掌握技术、加工、市场销售及美学技能的

全面人才。马尔多纳多认为设计师应该具备五大部分的知识和能力：市场学、研究能力、科学与技术知识、生产知识、美学知识，这样才可以更好地为工业文明服务。

在这样的理念指导下，乌尔姆发展出高度注重科学和理性的设计方法，发展出模块化的系统设计理论，排斥一切形式的装饰，强调美产生于合理的逻辑结构，而合理的逻辑结构体现的就是功能，最终形成了一种高度简洁、理性、有条理的几何形的设计风格，并希望通过这种风格将人类社会各种各样的需求和纷繁复杂的现象进行统一和规范，形成一个有序的、明晰的环境，这种风格被称为新功能主义。

系统设计

系统设计是乌尔姆设计学院对现代主义的一大贡献，是对包豪斯思想的继承和进一步的发展，是德国现代设计发展的又一个里程碑，继包豪斯的成就之后的又一次辉煌。

系统设计是以系统思维为基础建立起来的一种设计观和方法论，系统设计来自系统理论及相关研究的成果。系统设计的基本原则是"将纷繁复杂的客观物体置于相互影响相互制约的关系中，使产品在技术上、功能上、形态上以及表现形式上建立一种联系性和统一性，以使物质空间的创造获得秩序"[1]。乌尔姆设计学院的系统理论是由汉斯·古格洛特为首发展出来的，在设计上体现为单元的组合，每一个系统单元并不是独立存在，而是大的整体的一部分，单元之间可以互换，它们具有无限的补充性，所以非常灵活。系统设计可以保证产品的统一性和耐久性，在形式上可以分为盒式系列、箱式系列和架式系列。例如，用统一的隔断或家具自由灵活地分隔空间，满足不同的需要，或是使很多人可以在一个空间同时进行工作又不互相影响，这种设计最终导致了景观办公室的概念，这种设计方法至今还在使用。系统设

餐具　华根菲尔德　1938年

[1] 卢永毅，罗小未. 工业设计史. 田园城市文化事业有限公司，1997：129

计利用单体的功能元件整合了不同的需求，使空间和时间以及产品的功能都得到最大限度的利用，实现了乌尔姆设计学院利用设计使社会更加和谐有序的理想。

乌尔姆设计学院和布劳恩公司的合作

乌尔姆设计学院的另一大贡献是成功地将设计教育探索同社会生产实践紧密结合起来，将新功能主义的设计理念向社会推广，并且取得了非凡的成绩。汉斯·古格洛特既是乌尔姆的教授，又是布劳恩公司的设计顾问，他和乌尔姆的学生们同布劳恩公司合作，为布劳恩公司开发了大量的产品，同时也将系统设计的概念和新功能主义的思想带进布劳恩。1956年，古格洛特和迪特·拉姆斯合作为布劳恩设计了SK4组合式电唱机，这是一个收音机和电唱机的组合机器，两个功能部分被组合到一个完整的长方形的盒子里，最基本的功能部分被设计在方盒子的顶部，上面罩一个透明的玻璃罩，可视性强，又整洁干净，由于它的极端减少主义的风格，被戏称为"白雪公主的棺材"。SK4是系统设计在产品上的一个体现，为后来的高保真音响奠定了造型基础。

布劳恩公司的市场策略是依靠先进的科技达到功能的完美，他们关注的是将先进的科技转化为产品，使人们获得最好的技术支持和心理生理需求的最大满足。布劳恩公司反对利用商业宣传手段赚取消费者的金钱，坚持依靠技术、质量和服务取胜。在这种思想引导下，布劳恩公司形成了注重技术品位、反对一切浮夸的装饰、简洁而易于操作的设计风格，"在布劳恩，设计是人机工学、功能和美学的等值"。[1]

意大利：艺术的生产

意大利的工业在战前并不发达，二战以后，制造业才迅速发展起来。家具、家用电器、服装、电子产品、办公用品、汽车等领域的设计逐渐发展成为

[1] 朱孝岳. 拉姆斯、布劳恩和德国理性主义. 设计新潮，1994 (4)

SK4 电唱机　汉斯·古格洛特　1956年

世界领先，这些设计既有良好的功能，同时具备深刻的文化内涵，成为品位和时尚的象征。

意大利将设计看作是一种文化、一种哲学，是美好生活的象征。意大利的设计既不同于德国新功能主义的技术性特征，也不同于美国的实用主义特色，而是将功能和人性化、艺术化、审美观结合在一起，用设计创造了一个艺术化的社会生活。

意大利也受到了德国理性主义的影响，但是由于二战的失败，所有和法西斯有关的记忆，都被视为是一种耻辱，包括理性主义的设计原则。二战后的意大利要重新寻找一种能够真正代表意大利的符号，这个符号应该既能代表意大利的优秀传统又具有时代特色的形式，这种形式将弥补现实与文化之间的沟壑，彻底告别法西斯噩梦，重塑意大利新的形象。

同其他国家一样，制造业被看成是重建时期的重要力量，意大利人还认为，设计不仅应该适应新时期的技术、生产条件，能够带动工业的发展，还应该成为一种文化导向，将国家的振兴与开放市场结合起来，将社会进步同生活的提高结合起来，将设计的新生与意大利工业的振兴结合起来，使设计真正成为促进社会经济、文化和政治的有效手段。

在这种思想引导下，制造商和设计师都在探寻一种"意大利风格"，将意大利传统中对材料的迷恋、对制作技艺的注重和对生活意向的理性批判同丰富的创造力结合在一起，用设计表达人们对生活的执著和热情、对艺术的尊崇，用设计影响文化，使设计成为人文景观，使生活变成艺术，这种设计精神引领意大利的经济走向世界，意大利的设计也因此成为世界上独一无二的设计。

意大利线条

意大利20世纪50年代的工业设计借鉴了美国的流线型风格，结合现代艺术的有机雕塑特征发展出一种更加文雅的曲线型风格，被称为意大利线条。马赛罗·尼左利（Marcello Nizzoli 1887-1969）1949年为奥利维蒂公司设计的"词典80"打字机是对传统打字机造型的一种突破，尼左利利

用金属浇铸技术创造了一个完整的机身，机身的衔接部分被处理成一条装饰性的线条，技术和审美在机器上得到完美的结合。尼左利设计的另一款打字机"字母22"比"词典80"更加严谨成熟，这两款打字机为现代打字机确立了新的形象，对当时的打字机设计产生了很大的影响，美国IBM打字机就明显借鉴了尼左利的设计。

字母22型打字机　尼左利　1949年

贝利尼(Mario Bellini 1935-)和索特萨斯(Ettore Sottsass 1917-)是奥利维蒂公司另外两名著名的设计师，他们同样关注功能与审美的结合。贝利尼设计了很多电子计算器和办公用计算机，他将复杂的技术、操作的便利和简洁的外形结合起来，在完成操作的同时，得到使用的舒适。他的代表作品是1969年设计的divisumma计算器。索特萨斯是意大利设计的传奇人物，他早期为奥利维蒂公司作的设计具有高度的理性主义的特征，但是后来，他成为后现代主义的先锋领袖。1958年，索特萨斯为奥利维蒂设计了第一台电子计算机ELEA9003，解决了以往设计师和工程师都没有涉及的许多物理的和美学上的问题。索特萨斯的方法是将机器按照功能拆分成不同的单体，再将单体组合进一个完整的单元，在完成美学形式的同时又完全顾及到功能的需要和操作时对人机工程学的要求。1969年，索特萨斯设计了办公家具"系统45"，是系统办公家具的典型，同德国的系统家具设计相比，索特萨斯的设计利用丰富的色彩和更加灵活多变的空间使繁忙的办公室多了一些温馨的家庭气氛。

意大利设计师在高科技产品设计方面普遍关注机器同人的协调性，德国功能主义倾向于实现产品技术性和功能性的形式，注重产品本身的逻辑关系；意大利的设计则侧重于解决机器和人之间的沟通障碍，用设计弥补高科技产品由于技术的复杂性和操作问题给人们带来的距离感。从这一点来讲，意大利的设计具有更多的人文关怀。

艺术的椅子

意大利的家具设计在世界处于领先的地位，以对新材料的艺术性应用和时尚、艺术的品位著称。20世纪60年代是塑料的时代，同制作家具的传统材料

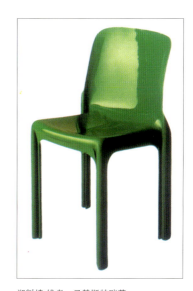

塑料椅　维考·马基斯特瑞蒂

相比，塑料的质感、肌理、加工方式、技术特征完全不同，这使意大利的设计师可以进行与传统家具风格完全不同的设计实验。而且，塑料具有色彩鲜艳、容易压模成型的特点，所有这些都为意大利的设计师开辟了一个广阔的创造领域，他们可以不受技术的限制进行大胆的实验。设计师创作出大量优秀的家具，品质精良、持久耐用，在世界上获得了非常好的声誉。同时，这些优秀的设计使塑料这种廉价低档的材料获得了与传统材料同等的地位，塑料也成为新锐设计师向传统挑战的利器。当塑料这种象征着大生产的、廉价的、消费主义的材料成为设计师的宠儿时，设计也进入了消费主义时代，设计也开始了背离经典的进程。

 意大利的设计之所以能够有如此自由的创作气氛，要归功于意大利悠久的艺术传统、宽容的社会气氛和开明的制造商。意大利有很多支持前卫设计的制造商，例如卡西纳、阿莱西，他们都是意大利激进设计的坚强后盾。

 总体来讲，意大利的设计更像是一种艺术行为，但是也始终以人的使用舒适和方便为前提；意大利的设计有对新技术和新材料的热情，但是并不以技术为惟一的前提，而是让技术成为设计的支持力量，利用技术完成设计师的创作意图。设计是为了模糊技术和人的界限，而不以技术特征作为设计的标准；设计被看成是建立一种生活的手段，索特萨斯这样说过"设计对我而言……是探讨生活的一种方式，它是探讨社会、政治、爱情、食物，甚至设计本身的一种方式，归根结底，它是关于建立一种象征生活完美的乌托邦的或隐喻的方式。"[1]意大利的设计避开了战后德国功能主义发展出的那种几乎带有惩戒性质的减少主义风格，也避开了美国过于注重技术品位和实用主义的设计倾向，开拓出一种更加时尚、乐观的设计风格。意大利的设计师认为，这是对法西斯主义的革命；对于欧洲人来讲，意大利的设计是一种现代的风格。不管怎样，战后意大利的设计得到了全世界的首肯。

[1] 彼得·多默. 1945年以来的设计. 梁梅译. 四川人民出版社，1998：4

斯堪的纳维亚地区的有机功能主义设计

斯堪的纳维亚地区地处北欧，有着优良的手工艺传统和温和文雅的民族文化，它的工业起步比较晚，手工艺传统又非常深厚，所以，北欧的现代设计探索一开始就打上了深深的民族的烙印。北欧的设计师在接受工业化大生产的同时并没有放弃自身优秀的手工艺传统，他们没有在二者之间徘徊、难以取舍，而是利用批量生产的技术实现设计的工业化，但是同时，他们利用工业技术使产品保留了手工艺特征，形成一种简洁而文雅的设计风格。因此，北欧的现代设计探索一开始就因为独特的手工艺特征和温文尔雅的形象受到世界的瞩目，其兼顾了大工业化的生产特征，在对于功能主义的追求的同时保持了可贵的人性化探索，利用手工艺特征和有机的曲线形态使理性主义更具有人情味，被称为有机功能主义。在美国的设计探索中，它的有机特征更多地体现为技术性的面貌；北欧的有机设计则从形式上让人忘却机器和技术，单纯地表现为一种温和的生活形态，这是北欧设计的独特之处。北欧的设计大多集中在传统的家居产品方面，因此北欧风格也被称为家庭风格。北欧的家居产品设计在世界具有领先的地位，和美国、意大利一起以各自独特的特点在国际上享有盛誉，呈三足鼎立的局面。北欧的现代设计在二战之前就有所发展，第一代的职业工业设计师在国际上就已经崭露锋芒，例如阿尔瓦·阿图就是著名的现代主义大师，他的很多建筑和家具设计代表北欧风格在国际上产生了深刻的影响。

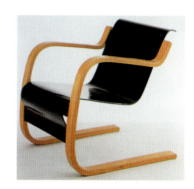

椅子　阿尔瓦·阿图　1930—1931年

二战之后，北欧的第二代设计师继承了第一代设计师的探索成果，继续在批量化生产和新材料以及设计的民族精神上进行探索，形成北欧设计独特的人性化面貌。代表人物有汉斯·瓦格纳（Hans Wegner）、芬尼·尤尔（Finn Juhl）和博格·摩根森（Borge Mogensen）等人。瓦格纳在20世纪40年代设计的椅子为丹麦赢得了国际声誉。他的设计总是有着细微精巧的细节变化，复杂的技术和简洁的外形相得益彰，既有传统艺术的精致，又不失现代主义的时代感，体现出强烈的人性化色彩和优雅的艺术品位，技术与艺术与人的

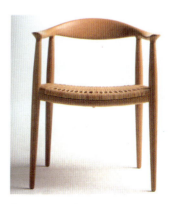

椅子　汉斯·瓦格纳　1949年

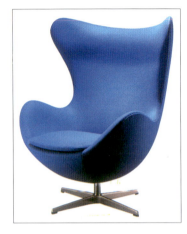

蛋椅　贾克布森　1958年

需求在他的设计中得到平衡。瓦格纳的椅子大都是用木材做框架，椅座部分用木材或者纺织面料，整个椅子的线条圆润柔和，没有一条坚硬的直线。人体坐、靠、扶、倚的功能部位是利用木材不同的曲面变化来完成的，细腻而优雅。

第三代设计师的探索向新材料和新技术更进了一步。这个时期最具代表性的有丹麦设计师阿恩·贾克布森（Arne Jacobsen）、威尔纳·潘顿（Verner Panton）、乔治·简森（George Jensen），芬兰设计师泰博·沃卡拉(Tapio Wirkkala)等。贾克布森曾经在美国著名的家具设计师查尔斯·伊姆斯的公司学习过，回国后，他发展了伊姆斯模压胶合板椅子的设计概念，将椅子的形态向更加曲面化、人性化和情趣化发展。他开始利用诸如塑料、胶合板、金属、玻璃纤维、皮革等多种材料进行设计，著名的作品有蚂蚁椅、蛋椅、天鹅椅、牛津椅和3300沙发等，前三把椅子使丹麦设计载入了现代设计史的图册。贾克布森的椅子都有非常美丽流畅的有机曲线造型，既符合人体工程学的要求，又具有优雅舒适的美感。天鹅椅像在湖水里畅游的天鹅，翅膀优雅的靠在身边，这把椅子是从蛋椅发展出来的；蛋椅像用一个鸡蛋壳削出靠背和两个扶手，但是运用的材料柔软舒适；蚂蚁椅最初是用柚木做的椅面，后来被漆成各种鲜艳的颜色，从红色、橙色，到各种蓝色、绿色，直到现在还被办公室和家庭广泛地使用着。贾克布森认为，建筑、室内和陈设都应该是一个和谐统一的整体，家具应该成为室内的一道风景，他以非常流畅自然的有机曲线形态阐释了功能的合理和使用的舒适，创造了一种极为"抒情的生活艺术"，无论是居家设计、还是办公家具，都成为那个环境中的一道美丽的风景。

瑞士国际版面风格

瑞士国际版面风格产生于20世纪50年代的瑞士，中心是瑞士的巴塞尔和苏黎世。瑞士设计师马克思·比尔曾经是包豪斯的学生，他将郝伯特·拜耶的版面设计风格带到瑞士，因此，可以这样说，瑞士国际版面风格是对包豪斯平面设计风格的延伸和发展。瑞士国际版面风格采用被称作是"客观图像"的蒙

阿明·霍夫曼　耶鲁暑假学校海报，1987年

太奇摄影图片作为版面设计的图形来源，图像本身就具有传达信息的能力，不再是文字的附属物，文字、图片都是按照精确的网格进行排列，使用无饰线字体，一般是通用字体（Univer，由安德里安·弗鲁提格Adrian Frutiger于1954年设计）和霍尔维蒂卡体（Helvetica，马克斯·梅丁格(Max Miedniger) 于1957年发展出来的），国际版面风格具有精确的栅格化特征，但是采用不对称版式，对比和谐，版面工整严谨，信息传达明确清晰。50年代，世界经济开始向国际化发展，对平面设计也有了国际通用、易于识别的要求，瑞士的这种版面设计风格简单明确、能够清晰准确地传达信息，它高度理性化、功能化、非个人化的特点很快获得全世界的认可，成为一种世界通用的风格，被称为国际版面风格。直到今天，我们的报纸、杂志的版式设计都受到它的影响。代表人物有马克思·比尔（Max Bill）、阿明·霍夫曼（Armin Hofman）、约瑟夫·穆勒·布罗克曼（Josef Muller Brokman）。

　　本书没有提到英国在二战后的设计发展状况，因为本书以风格为前提，努力将不同的风格展现给读者，因此删减了部分的内容，这是一本以风格为主线的书，如果想要全面的了解设计的历史，还请认真阅读设计史类的书籍，以免因为本书内容的局限而以偏概全。

课堂作业

　　这一章的重点不在设计，而在于理论。现代主义不是风格，而是一种设计理念，是为了符合批量生产、工业社会、经济一体化的经济环境而探索出来的一种理性的设计原则，它以机械美学为形式法则，以人机工程学作为理论依托，以批量生产为技术前提，以处理人与机器之间的关系为目的，以创造一个和谐的社会和生活环境为最终理想。因此，这样一个具有强大理论框架、深厚的哲学和社会学基础的设计是不能通过所谓的风格练习来学习好的，只有真正通过长时间的练习和实验，才能慢慢体会现代主义的精妙。但是，我们还是可

以通过一些练习来尝试接触现代主义、功能主义的设计本质。但是一定要让我们的学生知道，现代主义不仅仅是风格，我们通过这门课所得到的训练对于掌握现代主义的精髓只是九牛一毛，真正好的设计不是摆弄线条和块面，而是对技术、材料、消费者的生理需求、心理需求认真研究后，经过不断的反复实验才能得到的结果。

产品设计专业：产品设计专业的作业要求对自己的手机进行改良设计。分析自己使用的手机的缺欠，进行改良设计。

平面设计专业：1.做纽约派风格的扑克牌面设计，重点在具有象征意义的图形设计。2.国际版面风格的视觉传达设计，重点在网格化的编排方式，摄影图片和无饰线字体的运用，充分考虑信息的准确传达，可以考虑某一个主题的校园海报。

环境艺术设计专业：椅子设计注意新材料的运用，充分考虑解决功能问题。可以提示学生设计有专门用途的椅子，例如办公椅、沙滩椅、躺椅等等，但是不建议设计对技术性要求过高的椅子，如轮椅、牙医用的椅子，因为这些椅子要经过技术上和使用上的反复论证才能做好，我们在课堂上没有充分的时间考虑过多的问题。

服装设计专业：设计一款具有现代感、时尚的首饰，注意避开任何一种传统风格。

课后作业

1. 试述美国现代设计的发展特点。
2. 试比较德国和意大利现代设计发展的不同。
3. 试述北欧现代设计中传统工艺对于设计人性化的作用。

教学参考图·机械美学与功能主义

风格设计　设计史点击　现代主义设计

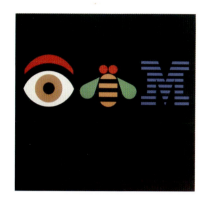

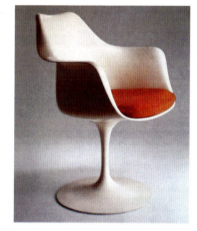

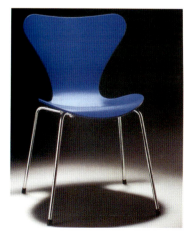

机械美学与功能主义·学生作业

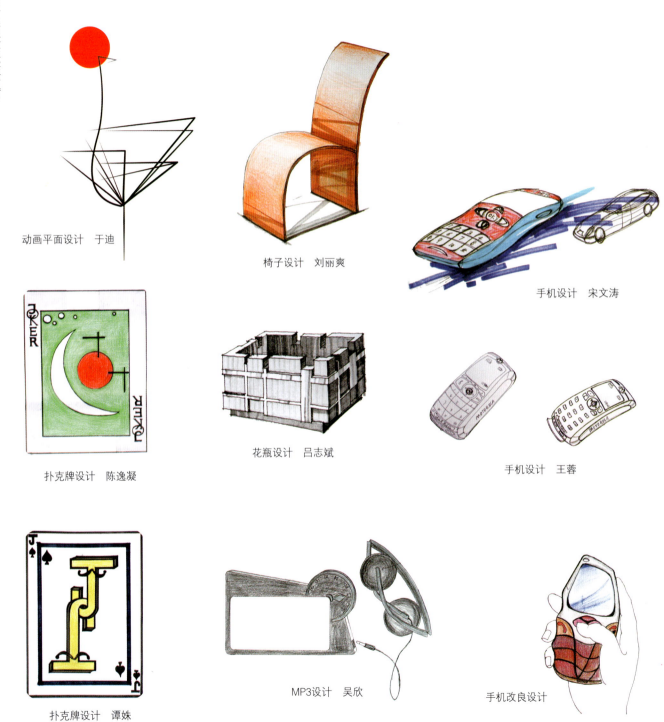

动画平面设计　于迪

椅子设计　刘丽爽

手机设计　宋文涛

扑克牌设计　陈逸凝

花瓶设计　吕志斌

手机设计　王蓉

扑克牌设计　谭姝

MP3设计　吴欣

手机改良设计

第三部分　反叛时代的反叛设计

第一讲
波普设计

知识要点

第二次世界大战使欧洲经济几近崩溃的边缘，城市一片狼藉，到处残橡断瓦，人口急剧下降，幸存下来的人们是一群饱受战争蹂躏和摧残的人，他们经历战争的残酷、经历过妻离子散和骨肉分离的痛苦、经历过物资紧缺的艰难、经历过流离失所的彷徨，因此，他们更重视得到的东西，懂得珍惜和节俭，他们理性、坚定，更信奉实用主义和实证的精神。

战争结束后的人们以新生的婴儿弥补他们孤独痛苦的心灵，因此，二战之后出现了一次生育的高峰，被称为婴儿潮（Baby Boom）[1]，在这次婴儿潮出生的孩子被称为战后婴儿。进入20世纪60年代，欧美的经济也已经恢复并发展起来，资本主义社会已经有了对抗经济危机的办法，消费社会已经形成，物质极大丰富，整个社会一片欣欣向荣的景象。战后婴儿也长大成人，这些年轻人没有经历战争的创伤，他们生活在一个富裕的、乐观的年代，同他们的父母不同，他们信奉消费主义，用过即弃，他们追求新鲜刺激，希望与众不同，渴望标新立异。波普艺术就是人们用艺术向消费社会致敬的形式，波普设计就是以波普艺术的精神为基础发展出来的一个具有反叛精神的设计思潮。

波普艺术（Pop Art）最初发生于20世纪50年代的英国，后来传播

[1] 婴儿潮Baby Boom，专门指战后到1964年出生的人。参见陈雪明《美国城市化和郊区化回顾及展望》一文，摘自区域与旅游文化空间站网站http://www.plansky.net。在波士顿中文网网站新闻《美国老人建立组织选总统 为孙儿辈选未来》一文中，提到BabyBoom，特意注明babyboom是指1946年到1964年出生的人。《全景网络》网站有一篇文章《市场制度建设对基金业发展至关重要》中提到"美国共同基金持有人中，52%属于"婴儿潮"（BabyBoom）一代，生于1946~1964年间；25%属于"沉默"（Silent）一代，生于1946年以前；23%属于X一代，生于1965年以后。"由此可见，BabyBoom一代应该是指出生于1946年到1964年的人。

到美国，60年代在美国达到鼎盛，前后大约经历了10年的时间。Pop一词是Popular的缩写，意思是大众艺术、流行艺术或者通俗艺术。波普艺术最早出现于1952～1955年间，伦敦当代艺术研究所一批青年艺术家创办了独立者社团，在讨论会上他们研究了诸如电影、空间小说、广告牌、大机器等现象，认为这些都是是反美学的形式。这些年轻的艺术家欣赏消费社会的城市文化，认为代表消费社会的都市文化就是现代艺术创作最好的题材，抽象表现主义在强大、乐观的消费主义面前不过是一种无病呻吟，人们不应该逃避商业文明的冲击，大量的消费产品、新鲜的娱乐方式满足了人们各种各样的需求、改善了生活的水准，消费主义使人们进入了一个富裕、欢乐的时代，艺术家不仅要正视它，而且还应该成为通俗文化的旗手。在这样的理论指导下，波普艺术家以流行的商业文化形象和都市生活中的日常之物为题材进行创作，代表新生活品位的汽车、摩托车、电冰箱，罐装食品、冷冻食品等快速消费品成为画面的主题，创作技法上往往也采用拼贴、丝网印刷、批量复制的手法，反映出工业化和商业化的时代特征，体现了强烈的通俗性和可消费性的文化特征。

波普艺术的成因主要是战后形成的城市通俗文化的影响，电影、摇摆舞、沙滩文化、爵士乐、摇滚乐、街头艺术强烈地冲击着高雅文化，波普艺术是通俗文化的艺术代言之一，"波普艺术是速溶咖啡，是近代电影中的宽银幕，它不是僧侣统治之下的拉丁文，它是通俗艺术。"波普艺术的反传统美学特征实质上是对高雅文化的反动，是通俗文化走向胜利的开始。

另一方面，美国的波普艺术又是对抽象表现主义的反动。50年代流行的抽象表现主义认为，艺术应该展现艺术家独特的个性和潜在的意识以及艺术在没有任何束缚和前提下的本原状态，它完全是个人的、主观的和精神上的，抽象表现主义同以往的纯艺术一样，强调艺术具有至高无上的纯洁性，艺术是人类精神上的贵族，与世俗社会是不能同日而语的。但是，波普艺术认为生活中的一切都是艺术品，因为它们实实在在地展现着人类的生存状态，现成品才是真正的艺术。就这样，波普艺术家轰轰烈烈地把现代的都市生活带进了博物馆

是什么使我们今天的生活如此迷人，如此与众不同？ 汉密尔顿　1956年

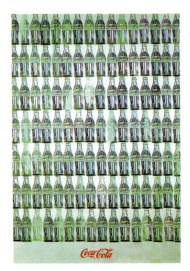

可口可乐瓶　安迪·沃霍尔　1960年代

和画廊。当人们的日常生活变成了艺术的时候，艺术也就不是什么神秘的、只能为少数人掌握和操纵的东西了，它不再是神圣不可侵犯，而是人人可以欣赏和掌控的东西。

1956年，英国波普艺术家汉密尔顿展出一幅作品《是什么使我们今天的生活如此迷人，如此与众不同？》画面采用摄影拼贴的手法展现了一个乐观富足又有点色情的现实世界：一位健美先生手握一个巨大的棒棒糖，上面有POP三个字母，Pop Art一词也是由此而来；后面是一位摆着性感姿势的裸女，头上带着灯罩；公寓里有大量的文化产品：电视、带式录音机、放大的连环画书封面、一个福特徽章和一个真空吸尘器的广告。透过画里的窗户可以看到一个电影屏幕，正在放映电影《爵士歌手》中艾尔·乔尔森的特写镜头。所有这一切，都是都市文化的产物，是通俗文化的象征，这里面体现的是艺术家对于消费社会的态度：媒体、性、廉价的批量产品、新型的娱乐方式、工业社会的荣誉准则、人对于自我的重新认定方法，都在这个画面展示出来，这个新社会的一切就像画面本身的"制造方法"一样简单肤浅、热闹嘈杂。1957年汉密尔顿曾说过他所追求的品质是"通俗、短暂、消费得起、风趣、性感、噱头、迷人，还必须是廉价的，能大批量生产的"。

另一位著名的波普艺术家是美国的安迪·沃霍尔。他最大的创作特点就是"重复"，他用最工业化的方式复制工业社会的产品——他用丝网印刷的工艺在画面上重复印制肉罐头、可口可乐瓶子、明星的肖像、高跟鞋，自然的事物也在他的笔下打上了工业时代的烙印：水果和花卉被涂上工业的色彩，成为机器的附属物。他非常关注社会问题，在中美关系有所缓和之前就创作了大量的政治符号绘画——毛泽东的肖像——一如既往的处理方法，毛泽东在他的心中和玛丽莲·梦露一样是一种社会的象征。他本身就是一种通俗文化：他频频在媒体上露面宣传自己，把自己打造得如同明星。他是消费社会的歌手，他说"美国的最伟大之处在于它开创了最富有的人和最贫穷的人在本质上购买一样的东西的传统。你看电视，看见可口可乐，而且你知道总统喝可乐，利兹·泰

勒（Liz Taylo）喝可乐，想一想，你也喝可乐。可乐就是可乐，再多的钱也买不到比角落中的乞丐喝的更好的可乐。所有的可乐都是一样的而且都很好，利兹·泰勒知道这一点，总统知道这一点，乞丐知道这一点，而你也知道。"沃霍尔的这种观点实际上是对美国民主的观点——批量生产的消费品使美国实现了真正的民主，批量生产的廉价消费品代表的通俗文化是大众文化，也是一种民主的文化。对于文化，他认为："现在每个人都是同样的文化的一部分。流行的看法使人们知道他们自己就是正在发生的一切，知道不必为成为文化的一部分而去读书——他们所需作的只是购买书（或是唱片、电视机或电影票等等）。"在沃霍尔的眼中，购买本身已经成为一种文化。文化不再是高雅的人所拥有的艰深的东西，现有的一切，包括人自身都是文化艺术的一部分，艺术也不再高高地挂在云端，而是和街上形形色色的人摩肩接踵，是人们每天的衣食住行、吃喝拉撒这样琐碎无聊的一切，艺术在人间。

波普设计是年轻人的设计，充分体现了年轻人对消费社会的迷恋和追求享乐、追求新鲜刺激的心态和乐观的生活态度。波普设计沿袭了波普艺术的观念，利用通俗文化反抗正统的现代主义的"自命不凡的清高"，抛弃了现代主义刻板、一成不变的面孔，也彻底抛弃了现代主义的功能主义、理性主义原则。波普设计师反对现代主义学究般的教化思想和至善至美的理想主义，把设计当成是一种轻松的消费行为，使用廉价的材料、鲜艳的色彩、离奇夸张的造型进行设计，充分体现了波普消费者离经叛道、追求享乐的精神。

波普设计的反叛精神是和战后婴儿一代的成长密切相关的。到1960年代，战后婴儿已经长大成人，在法国，这批年轻人占国内总人口数的三分之一左右，而在美国则占到一半。这是一个庞大的消费群体，这批人同他们的父辈不同，他们没有经历战争的残酷和生活的贫困，他们生活在一个富裕的年代，上一代的坚韧和克制对他们来说是无法忍受的，他们有自己的价值观和生活方式，他们需要展现自我的自由，他们需要一些符号来代表他们自己而不是别人。

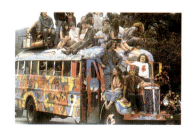

嬉皮士运动　1960年代

从前，年轻人的衣食住行都是沿承父辈的喜好和标准，各方面都有父母的管制；现在，他们需要充分地展现自我。他们有自己的音乐、有自己的服饰、有自己对生活的品位和爱好，他们需要自由、"放浪"（1960年代被称为放浪的60年代）地表现自己。他们不需要克制和节俭，他们要新奇、要刺激，要没有压力和负担的用过即弃，要轻松的生活而不是背负过多的历史重任。另外，二战之后出现的各种社会问题，例如越战问题、种族歧视问题、女性在社会和家庭中的地位问题等等使年轻人开始质疑父辈的价值标准，传统的价值观发生了动摇，年轻人用反叛甚至乖张的行为表达自己的困惑、迷茫和不满。战后的反叛运动风起云涌，反战运动[1]、种族主义运动[2]、女权主义运

[1] 反战运动 War Protest Movement

是20世纪60年代在美国兴起的校园反叛运动之一。1960年约翰·肯尼迪当选总统，他的新边疆精神鼓舞了大学生，青年人的社会责任感被再度唤醒，他们经历了1950年代的沉寂之后再度投入各种社会活动。1965年，约翰逊政府决定直接介入越南战争，从而使越战问题在美国形成一个引起广泛争论的话题。1965年，25000名学生与其他青年活动向华盛顿进军，开始了声势浩大的反战运动，并迅速发展到几十万人。1968年至1969年，以反战为主题的校园反叛运动形成了美国反战运动的高潮，在学生运动的影响下，反战运动迅速发展成为全国性的运动。参见庄锡昌《20世纪的美国文化》第203到206页（浙江人民出版社 1993年第一版）。

[2] 种族主义运动 Racism Movement

20世纪60年代是少数民族和弱势群体争取权利与自由的时代。以黑人为主体的种族运动是60年代美国社会文化中最重要的内容之一。

1955年12月1日，42岁的黑人妇女罗萨·帕克斯（rosa parks）因为在公共汽车上拒绝将自己的座位让给一位白人青年而被捕入狱。几天后，小马丁·路德金领导的蒙哥马利拒乘公共汽车的活动开始了，拒乘活动原计划只进行一天，可实际上却延续了一年多，许多公共汽车公司因此倒闭；美国联邦最高法院也作出了"公共汽车上实行种族隔离违宪"的裁决。种族运动拉开了新的篇章。1967年，美国历史上最严重的种族暴乱在底特律发生，引起43人死亡，损失达2亿美元。整个夏季有127个城市发生了种族冲突。

在种族运动的推动下，美国国会和政府通过并实施了一系列消除种族歧视的法律，黑人的政治、经济、和社会地位得到了显著改善。参见庄锡昌《20世纪的美国文化》第199到203页（浙江人民出版社 1993年第一版）。

动[1]、嬉皮士文化[2]等都体现了战后婴儿反叛父辈一代价值观的行为。比较起来，波普设计还算是一种积极的应对，他们喜欢这个物质极大丰富的社会，喜欢制造商和设计师给予他们的各种各样的商品，他们消费、他们享受。波普风格就是对传统的清教徒一般的克制节俭生活的反抗，是对现代主义过度理性的反抗。

[1] 女权主义运动 Feminist Movement&Free Sex Movement

女权主义运动在18世纪就已经开始，但是真正卓有成效的运动是20世纪60年代达到高潮的当代女权运动。1949年，法国女作家S.de波伏瓦发表《第二性》，该书从诸多方面陈述了妇女受压迫的生活状态，在人权意义上提出了进一步解放妇女的要求，给女权运动作出了理论化的说明。

60年代，女权运动的重心转移到美国。1963年，美国女作家B.弗里丹发表《女性之谜》，谴责家庭主妇地位对妇女的损害，以唤醒广大美国妇女，从此揭开了新女权运动的序幕。70年代以后，新女权运动从美国波及欧洲、加拿大、日本等国，获得了世界范围的影响。1964年，美国众议院在研究民权法案的时候，在规定就业机会平等这一部分中，凡是出现"种族、肤色、宗教、祖籍"等字眼的地方，都加上"性别"一词。1975年，迫于新女权运动的压力和联合国妇女状况调查委员的督促，联合国宣布这一年为"国际妇女年"。1979年12月28日，联合国大会通过《消除对妇女一切形式歧视公约》，公约于1981年9月3日生效。参见庄锡昌《20世纪的美国文化》第187到198页（浙江人民出版社 1993年第一版）。

[2] 嬉皮士文化 Hips Culture

是20世纪60年代反文化浪潮的流派之一。嬉皮士文化主要是年轻人反对正统文化的一种激进行为。他们鄙视成年人所统治的世界，憎恶他们的保守与柔顺。嬉皮士的精神核心是"干你自己的事，逃离社会去幻游"。他们自称"花之子"，留长发、蓄胡须、穿着随便，他们中的有些人脱离了家庭，在旧金山的榕树岭、洛杉矶的日落地带及纽约的东村组织"群居村"，过公有制（包括财产、子女甚至性爱的公有）的生活。嬉皮士希望通过随心所欲、无拘无束的放荡与自由自在的生活方式，找回现代社会中丧失的永恒的、原始的情欲和文化创造的动力，以摆脱人类的精神危机。其内容包括摇滚乐、吸毒、性解放、同性恋等等。从嬉皮士们的表现来看，似乎这是一群颓废放荡的年轻人，没有理想，没有道德准则，没有生活的乐趣。但是实际上，在他们放荡不羁的外表之下，是一种反对正统生活方式的理想主义尝试。嬉皮士真正的理想是"对真理、和平、爱和宽容的信仰和追求"。从这个角度来讲，嬉皮士精神中已经蕴含了人类在21世纪要面对的所有问题：环境、信任、种族平等、文化平等和博爱。参见（英）丹·艾普斯坦《二十世纪通俗文化》（黄薇译 中国青年出版社 2002年），庄锡昌《20世纪的美国文化》第207到210页（浙江人民出版社 1993年第一版）。

实质上，波普运动的发轫是必然的。战前发展起来的现代主义，最初的想法是为了适应批量的生产技术而形成的抽象风格，当时的技术相对来讲还是比较粗糙的，抽象风格不但可以满足当时的生产技术水平，还因为抽象风格的前卫性而代表了激进的设计思潮，知识分子将这种抽象风格定义为现代社会的审美符号，并发展出继传统美学后的新的机械美学。战后现代主义之所以在欧洲大行其道是因为灾后重建的紧迫需要，这种简朴而实用的风格很快重建了现代都市；成熟的现代主义在现代生产技术的前提下又以人机工程学为理论基础发展出科学、理性的功能主义设计原则，成为现代社会颠扑不破的永恒原则。美国将现代主义加上讲究的外套创造了现代绅士的国际风格，至此，整个资本主义社会都成为极简主义的天下。方盒子统治着不同年龄、各种阶层的生活方式。

　　但是，没有什么是一成不变的，变化是世界发展的必然。进入60年代，资本主义迎来战后发展的第一个高潮，进入了丰裕的消费主义年代。社会积累了大量的财富，人们的购买力（包括妇女和青少年）大大增加，制造商为了实现资本的流通和升值利用各种手段刺激消费，人们不再需要节俭克制，而是应该大胆消费、愉快地生活。现代主义是老一辈的准则，战后婴儿却无法生活在永远合理但永远没有个性的方盒子里面，他们需要走出去，创造一个属于自己的天下，波普设计应运而生。

风格详述

波普设计

　　波普设计师大多是一群离经叛道的年轻人，他们带着反叛传统的精神创造了一个光怪陆离的世界，年轻人是他们忠实的臣仆，波普设计极大地丰富了他们的生活。

　　波普设计主要是利用现实生活中的视觉元素——从绘画到日常用品，如罐

"环球"椅
埃罗·阿尼奥设计　　1965年

头盒子、包装盒等商品形象和橱窗里面的模特、连环画的绘画风格等商业形象作为设计的形式来源，使用塑料、纤维板等廉价的材料，色彩艳丽，反对实用性和功能主义，强调装饰，追求夸张的造型、离奇的效果以及暂时性和幽默感，表现出强烈的"通俗、乐观和可消费性"，波普设计所代表的是一种时髦的口味和反正统的生活方式。

儿童椅
彼得·穆多什 1964年

彼得·穆多什在1964年设计了卡纸做的儿童椅，白色的椅子，蓝色的圆点图案。这件设计的独特之处在于它的造型，它实际上就是一个放大的纸制包装盒，造型和麦当劳的薯条包装是一个原理，上面的部分折过来形成一个弧形的椅座部分，幽默而风趣。这是一种典型的波普设计手法——置换——用现成品进行设计，在功能上进行置换。1967年，由意大利设计师基奥那坦·D·巴斯（Gionatan De Pas）、多纳托·厄宾诺（Donato D'Urbino）、保罗·罗马兹（Paolo Lomazzi）和卡拉斯卡拉里（Carlascolari）共同设计了"充气椅子"，它是第一件可以批量生产的可膨胀式塑料椅子，这件设计成为60年代大众文化的经典作品之一，它以"用完即弃"的设计态度推翻了传统家具追求高质量和天长地久的观念，表现了消费主义时代的心声。另一件意大利波普风格的家具是1968年由皮耶罗·盖第（piero Gatti）、塞萨利·勃利尼（Cesare Paolini）和福兰克·泰多罗（Franco Teodoro）设计的袋椅（sacco），这是一个无形的软坐垫，可使使用者选择多种不同姿势。这件设计作品打破了椅子的传统结构，赋予"坐"以一种全新的观念，这种颠覆是具有历史意义的，并且对于创新生活的观念都具有重大的意义。设计除了为人的各种需求服务之外，还可以创造生活方式，从这个角度讲，设计的意义变得更加重大了。

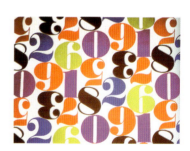

面料设计 1965年

波普设计的另一个特点是色彩非常鲜艳，这和功能主义的主张完全背道而驰。现代主义强调一种优雅舒适的生活品位，造型精致，色彩搭配非常谨慎，尤其是对于纯色的运用。但是波普风格的色彩却大胆豪放，纯度极高的色彩毫无禁忌地并置在一起，很少甚至不用中性色调和，形成一种非常眩目的效果。

太空风格的服装设计　1966年

20世纪60年代有一件大事影响到波普设计，一时间大街小巷的流行都受到这一影响，它就是阿波罗号登月的成功。太空科技的发展使民间流行起太空风格，电影《2001太空漫游》讲述了2001年人们在外太空和机器人周旋的故事；平克·弗洛伊德的《月之暗面》热销美国，迷离的太空音乐倾倒了无数年轻人，当然也有评论家认为它晦涩难懂；银箔色调的服装在街头巷尾闪闪发光，甚至宇航员的帽子都成为女孩子头上的装饰。太空风格的出现一方面说明了社会事件对时尚可以产生很大的影响，另一方面也可以看出设计不再是建立理想社会的乌托邦的探索，而是社会生活的风向标，是潮流文化的一部分。现代主义设计是精英文化关注大众生活，归根到底它是精英主义的，而波普设计才是真正的大众文化。

波普设计还受到欧普艺术的影响，欧普艺术又叫光效应艺术，是利用线条和块面组成的具有体量感的艺术。欧普艺术在服装设计上的应用非常广泛。

波普设计的另一个特征是它的色情取向。受到女权主义运动的影响，性解放的概念开始被很多人接受，含有色情意味的作品也层出不穷，电影、小说、连环画、绘画和设计都有对性的涉及。汉密尔顿的《是什么使今天的生活如此迷人，如此与众不同？》就明显的展示了当代社会的性开放的现象。艾伦·琼斯的代表作品"帽架·台子·椅子"就明显地表现出一种性虐待狂的性欲幻想。它是由三个塑料的女模特组成，模特身上只穿一件性感的内裤和黑色长靴，跪在地上的用后背支撑一块玻璃构成茶几，站着的伸开双臂被当成衣架，躺着的被当成沙发。因为形象过于逼真而体现出性欲特征。今天也有类似的设计，日本设计师设计出形状类似跪着的双腿的枕头，躺在上面可以想像是躺在妈妈、情人或妻子的腿上，在休息的同时增加了温情的力量，但是它的形式更加含蓄，更容易让人接受。艾伦·琼斯的作品与其说是设计，不如说是装置艺术。

魔幻海报风格

魔幻海报是波普设计的另类，也有历史学家将魔幻海报划分到波普设计

之外，因为魔幻海报是嬉皮士文化的一部分。与波普艺术赞扬消费社会不同，嬉皮士运动为了反对成年人的世界而脱离他们寻找自己的生活方式。他们反对社会条条框框的束缚，反对传统的教条，反对一切现有的秩序和规则。他们的方式是消极的，他们利用离家出走、群居、吸毒、信奉东方的灵异之术、听摇滚乐等方式来表达自己独特的价值观和生活立场。魔幻海报是60年代迷幻药文化[1]的一种设计风格，这种风格采用了新艺术运动时期的曲线型风格，但是同新艺术风格纤细柔美的形象和清淡柔和的色彩不同，魔幻海报风格经常采用夸张怪异的形象和强烈的迷幻色彩创造出一种怪诞、诡异的气氛，字体成为画面形象的一部分，几乎无法识别，从这方面来讲是对现代主义最极端的反叛。魔幻海报经常探讨生命、死亡、灵异等题材，鬼怪和幽灵的形象是海报的常客。魔幻海报的出现唤醒了人们对于传统和装饰的偏爱，在"装饰就是罪恶"的现代主义一统天下的年代中，人们被迫压抑个人的爱好而追随现代风格，波普设计和魔幻海报彻底颠覆了现代主义的传统，将装饰重新引入设计，预示了后现代主义的到来。魔幻海报风格的代表人物有维克多·莫斯科索（victor Mosocoso）、斯坦利·穆斯（stanley Mouse）和魏斯·威尔逊（wes Wilson）等人。威尔逊的《音乐飞扬》海报采用对比最强的红色和绿色，红色的一团火全部是由文字组成，写的是音乐会的标题、时间、地点等内容，效果十分强烈，但是识别性不高，设计至此又变成一种表现主义的手段了。

波普设计是西方经济高度发达的产物，表现出明显的乐观主义和追求消费

"音乐飞扬"海报 威尔逊设计 1967年

[1] 迷幻药文化

迷幻药文化是20世纪60年代嬉皮士文化的一部分，也有研究者直接称嬉皮士文化为迷幻药文化。当时的很多嬉皮士通过吸食毒品和修炼神秘的宗教来达到改变内心和形成自己非主流文化的目的，吸食毒品被嬉皮士者看成是反抗主流文化、追求自我的一种手段。当时流行很多具有迷幻色彩的音乐、地下杂志和艺术，比如杰米·亨得里克斯和杰菲逊飞艇的幻觉性的摇滚乐，OP艺术即光效应艺术，维克多·莫斯科索（victor Mosocoso）、斯坦利·穆斯（stanley Mouse）和魏斯·威尔逊（wes Wilson）等人的魔幻海报。

的情绪，体现了西方社会，尤其是年轻一代对于国际风格一统天下的反感，预示着后现代设计多元化的发展趋向。

课堂作业

　　波普风格这一节实际上包括了三种风格：波普风格、太空风格和魔幻风格，它们都是20世纪60年代的设计潮流，从总体上讲都是通俗文化的一部分，有的设计史将它们归为一类，称为波普设计，有的将它们分开论述；意大利的波普设计也称为意大利激进设计，在本节内容里，笔者将它们放到一起综述是便于学生对于风格的总体把握，因为它们都有时间上和基础上的一致性，只是体现出的形式不同而已。

　　产品设计专业：用波普风格设计小型工业产品。方法是利用生活中的现成品进行置换性的设计。

　　平面设计专业：用魔幻海报风格做扑克牌的牌面设计。

　　环境艺术设计专业：请构思一种全新的坐的方式，要求打破椅子的传统结构，有可能的话请采用全新的材料。

　　服装专业：设计一套太空风格的服装。

课后作业：

　　1. 试述波普设计的特征以及它对设计发展的意义。
　　2. 试述波普设计与通俗文化的关系

教学参考图·波普风格

风格设计　设计史点击　反叛时代的反叛设计

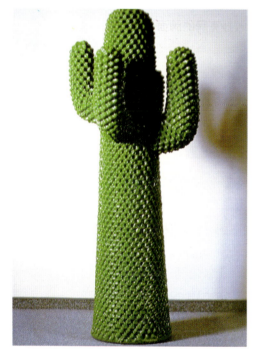

波普风格·学生作业

MP3设计　张夏子

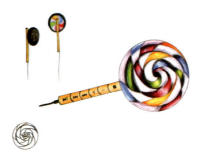

MP3设计　李婕

手机设计

手机设计

手机设计　宋伟伟

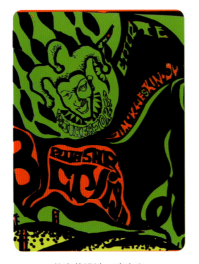

扑克牌设计　凌在宝

扑克牌设计　谭姝

扑克牌设计　郝卫

第二讲
后现代主义

知识要点

设计存在着一个价值观的问题，即为什么而设计？设计的功能是什么？围绕这个问题，不同的时期形成了不同的设计面貌。

现代主义是对19世纪资产阶级自由派趣味及习俗的反动，包括社会与艺术两个方面；同时，科学技术和社会模式已经发生了本质性的变化，那么在这个新的世纪也同样需要一种新的形式来体现。现代主义设计讲究功能，以减少主义风格为特征，追求设计的高度民主化和设计的社会工程性，是一种理想主义的探索；他们致力于一种非个人的、能够以工业化方式批量生产的、代表工业社会特征的新设计。到了20世纪60年代，由于美国在商业上的成功，以及欧洲现代城市的复兴，现代主义笔直的线条充斥了整个西方社会。

但是从某种程度上讲，现代主义初期的探索并不是深思熟虑的，在战火纷飞的年代，它带着革命的激情，这在荷兰风格派和俄国的构成主义运动探索上显得更加明显。包括包豪斯的探索成就，其对形式的贡献远远大于对工业化生产条件下的设计的探索。现代主义是革命的、激进的，是对个人主义的否定，追求一种无差别的至上主义，而达到一种理想状态的民主。这是一种通过形式上的民主达到思想上的民主的努力，如同很多人认为的后现代主义设计师类似于传教士，现代主义的设计师也同样是社会的改良主义者。二战结束以后，设计的革命激情逐渐淡了下来，社会的经济和人们的生活逐步走向正轨，设计也开始进入更冷静、更现实、更有效的探索。人体工程学和系统设计理论是战后现代主义设计对人类的最大贡献。这些设计探索赋予抽象形式以真正的功能，它们使工业社会忙碌终日的人们在生活上和工作中更方便、更有效，这与讲究绩效的工业社会运转方式是相符的。

现代主义这种社会工程式的努力在战后经济逐步恢复中变得更加理性、现实和商业化。德国乌尔姆设计学院致力于理性主义和功能主义的设计探索，并

发展出高效率、次序化极强的系统设计。美国则由于它极大的商业优势将减少主义的抽象风格变成一种国际流行的时尚，"优良设计"成为高品位生活的代名词。至此，现代主义变成了国际风格。现代主义设计思想在战后的发展少了些许乌托邦色彩，而多了很多现实主义的探索和努力，系统设计为工业社会群体活动的场所提供了舒适与便利，人体工程学则让人们在行动时一举手一投足都无比的舒适和协调。

20世纪60年代，现代主义的功能主义思想由于商业因素的介入而变得形式化起来。这种减少主义的抽象风格变成了一种高尚品位的象征，一种惟一的选择。经历了战火成长起来的这代人有着沉重的使命感、道德感和对美好生活的无限想往。这些精英主义者用他们全部的热情打造工业社会的生活模式，为人们创造好的品位、优良的设计，最终形成了简洁的、形体符合功能的抽象风格的设计。这种风格从美国一直蔓延到整个欧洲，后来又传到日本，现在的第三世界甚至第四世界国家也迫不及待地效仿，以标榜自己的民主与现代。整个西方社会到处是钢筋水泥的丛林，精英主义者们用高品位的设计规范着人们的生活，最终形成了设计上的沙文主义。

但是社会是发展的，而设计本身是集科学技术和社会文化为一体的，因而设计观念也必然要随着社会的发展而发展，所以，设计的探索也不可能就此终结。

随着经济的发展，20世纪70年代西方进入了一个高消费时代，大众文化的繁荣使社会文化向多元化发展，生活方式也多样化了，市场上出现了适应不同阶层不同口味的商品以适应不同的消费需求。至此，现代主义大一统的抽象风格必然无法满足如此多样化的需求了。

并且，随着和平的富裕年代的到来和战后婴儿一代的成长，现代主义也暴露了它的局限性。现代主义的精英主义者们用一种几近于道德观念的高尚品位将消费者架空在一个理想的高度，一个让人景仰却无法从中体验平凡生活乐趣的半空之中。当新一代年轻人出现在社会舞台上的时候，情形就发生了极大的变化。这是在父母的呵护和富裕的物质环境中成长起来的一代新人，不知道什

么叫贫穷、恐惧和饥饿。上一代人的价值观已经不再适用，他们在探索属于自己的生活方式和行为模式，一种能够代表是他自己而非别人的东西。这是反叛和自我的一代，这一代人的努力形成了新青年文化运动。

这场运动可以说是新时代人类文化革命的母体，其内涵包括风俗活动的规则、休闲方式的安排，以及日益形成都市男女呼吸主要空间的商业艺术。这场运动的主要特色是它的通俗性和废弃道德的道德观。20世纪50年代到60年代，上中层阶级的青年男女开始大量模仿并吸收市井底层人的行为事物，如衣着、语言、行为、音乐等。最典型的特征莫过于摇滚乐的流行。这种品位的平民化倾向，实质上是年轻人在一个不属于自己的世界中，创造自己的小世界，以反抗来自社会的和父母的束缚。新青年文化运动的另一个特征是它带有强烈的废弃道德意识，这实质上是私人情感欲望的公开流露。第三个特征是新青年一代成为"发达市场经济"的主力部队。这是一股极为强大集中的购买力量，应这一代人强烈的物质需求，市场上也充斥着大量针对青少年的产品，尤其以唱片业和时尚业最为红火。

女性主义的蓬勃发展使消费社会又多了一条亮丽的风景线。"妇女的解放"，至少是"妇女自我认定"的时刻终于到来了。女性在社会经济活动中扮演的角色，在社会上活动的性质，传统角色对她们的期待，她们在公众事业中的地位以及成就，都是新社会中女性最关注的问题。而这些新女性对于市场的诉求也从传统的时尚、家居扩展到所有能够体现她们在社会和家庭中的存在价值等各个方面，设计也要满足新女性的这些新的需求。

文化的多元化直接导致社会生活的多元化，各个阶层、不同的人群对市场的不同诉求打破了设计上现代主义一统天下的局面，极少主义的"黑匣子"自然不能满足如此众多的市场诉求，"现代主义之后"设计的多元化时代来临了。1966年罗伯特·温图利（Bobert Venturi 1925– ）出版了《建筑的复杂性和矛盾性》，公开宣称现代主义已经死亡。在这本书中，他对现代主义过分强调技术和功能、忽视建筑本身具有的复杂性和多样性进行了批判，提倡在

设计中引入大众文化，提倡设计的折衷主义和对历史的重新认识。1968年，他又出版了《向拉斯维加斯学习》，进一步强调商业文化在设计中的作用。这两本书的出版推动了反叛现代主义思潮的兴起，大批的设计师开始寻求与现代主义不同的设计观念和设计方法，后现代主义设计运动开始萌起。1970年，ARCHIZOOM策划了名为"不停止的城市"的展览，一个建立在超级市场和工厂基础之上的"乌托邦"模型，以此说明现代都市物质生活的特点，激进的建筑批评了单调，攻击了意见一致的观念——特别是消费的一致性。

很多思潮影响到现代主义之后的设计风格：波普、朋克、高科技、低技术、后现代主义、极少主义、解构主义以及各种历史主义变体。后现代的设计风格纷繁复杂：现代主义风格仍然继续着它的技术特征和优良设计的宗旨，剩下的尽情演绎通俗文化的乐观与风趣，或者重新尝试学习古希腊、拉丁风格或装饰的语法，但是，它们都有一个特征：非理性。

20世纪80年代最重要的设计思潮是后现代主义。后现代主义分广义的后现代主义和狭义的后现代主义。广义的后现代主义指对经典现代主义的各种批判活动，其中包括解构主义、新现代主义等。从形式上、方法上可以分为两方面：一是具有高度隐喻的设计风格，这种设计是企图达到诗歌式的象征和隐喻的一种努力，对于现代主义的抽象性来说是一种反动。另一种是比较强调以历史风格为借鉴，采用折衷手法达到强烈表现装饰效果的装饰主义作品，这种风格是狭义的后现代主义。

后现代主义设计运动的核心依然是现代主义、国际主义的构架，是在现代主义、国际主义的外壳加一层装饰，是形式上的反动，它的思想内容是建立在对现代主义的反动之上的，是一种文化上的自由放任的设计风格。1986年，查尔斯·詹克斯(Charles Jencks 1939 –)在《艺术与设计》上发表论文《什么是后现代主义》，明确了后现代主义的内容以及所涉及的广泛的思想文化领域。他认为后现代主义是以大众文化为文化内涵，利用新技术和"老式样"对现代主义的继续和超越。詹克斯认为："后现代主义是建立在现代主义基础

之上,它对现代主义的反动植根于现代主义,是对现代主义落后的一面的反动。"后现代主义对于通俗文化的热衷、对于装饰的喜好、对于历史主义的情怀,其实都是针对现代主义而来。几乎所有后现代主义在形式上的探索和努力都是现代主义所反对的。但是,正因为如此,才说明它没有超出现代主义的范畴。因为它的目的只是反现代,而不是另外建立一套新的设计体系。现代主义着重解决设计的技术和经济问题,后现代主义则侧重于解决设计的文化和历史传承问题。詹克斯的理论将后现代主义定义为一种具有象征作用和文化内涵的设计思潮。

后现代主义设计没有固定的风格形式,体现为一种折衷的、多样化的设计语言,温图利这样形容后现代主义的设计特征:"我们喜欢混血的元素而不要纯种的、调和混成的而不是清爽的,歪曲的而不是一往直前的,模棱两可的而不是关联清晰的……兼容并蓄的而不是排外的……"后现代主义大量地引用矛盾修饰法、讽刺和隐喻、模仿和置换的手法来进行设计,桌子不再是桌子,更是一种概念、一种符号,甚至是一种政治态度。这种风格现象的出现是对现代主义的最大挑战,它抹杀了现代主义设计的纯洁性和至上性,将设计带入到一种可以是"很多可能"的状态。

笔者在自己的《后现代产品设计之我见》一文中将现代主义之后的设计概括为六个方面的特征:1. 隐喻的和装饰的设计;2. 想像的和情感的设计;3. 仪式化的特征;4. 轻松的生活;5. 有爱心的设计;6. 卖点的设计。但是,出于教学的需要,我们仍然要着眼于更加明显的风格的分类,这样有助于学生用设计的方法理解后现代主义。因此我们把后现代主义分为孟斐斯风格、减少主义、复古风格、解构主义、高科技风格和建筑风格几种。

那么后现代主义设计到底是什么性质的设计?后现代主义设计到底是现代主义的延续,还是一个新时代设计的开端?是否可以说现代主义属于工业化社会,而后现代设计是信息社会设计运动的前奏?

一种观点认为后现代主义设计是现代主义的延续。后现代的很多努力是对

现代主义的一个补充，比如，现代主义注重理性和功能，后现代主义则强调情感和象征。现代主义因为反对装饰，所以冷漠而缺乏感觉；后现代主义则强调装饰，以此增加设计的象征性和隐喻作用。二者虽然互为矛盾，但是事实上也互为补充。"只有那些奇特明亮的着色工业品，功能才能完全以它们自己的方式辉煌"（All these curious and brightly coloured products function quite splendidly in there own way. < 80s of Style > ）。现代主义是讲究功能：格罗皮乌斯要给"德国工人每天8小时的日照"；后现代主义也同样如此：艾托·索特萨斯（Ettore Sottsass）就认为设计"是一种探讨生活的方式，是探讨社会、政治、爱情、食物，甚至是设计本身的一种方式，是关于建立一种象征生活完美的乌托邦的或隐喻的方式"。

　　现代主义有其自身的缺点：过分注重理性与功能，忽视人的情感，或者说，认为"合适"本身就是一种快感。但是，它忽略了人是一个社会动物，人的情感的发生并不是单纯的动物式的，其中夹杂着很多社会因素，人所从属的社会、民族、种族、阶层、性别、职业等等，都会使他（她）涉及情感问题时有着不同的反映。同样，这些人在市场中寻找自己的认同标记时会有不同的价值取向，而后现代设计正是对这一层面的关注。

　　后现代设计也是功能的。这是一种自我肯定和自我援助，在大千世界中寻找自我的存在价值。从物理功能角度来看，很多后现代设计也在尝试对其进行补充和发展，由丽萨·科诺（Lisa Krohn 1964–）设计的模型电话应答器"电话簿"被赞誉为"友好的使用者"，这是一个把听筒和应答合二为一的机器，"电话簿"的设计运用了书的比喻，使其成为一个操作指南。应答器"从单纯的呼叫式，转变成一种综合了录制、重放或印制信息的模式，就像那种快速翻阅的个人的议事日程突然变成一种具有多种用途的东西一样。在某种程度上可以说，我们可以把这种电话簿视为技术药片上的一层糖衣"。[1]

[1] 彼得·多默. 1945年以来的设计. 梁梅译. 四川人民出版社，1998：110

但是，撇开这一观点不谈，对于后现代设计是否还有其他的解释呢？一种设计风格、设计理论的形成是基于特定的技术、经济、文化背景的。现代主义成型于工业社会，后现代设计是否是信息社会的设计呢？

21世纪初我们开始进入后工业社会，或者说是信息社会，这个新的社会可能是完全基于一种新的生产力量和新的生产方式、工作方式、生活方式、家庭模式与新的道德伦理关系，也就是说，我们正在迎接一个全新的社会的到来。信息社会的生产转向小型化、小规模的生产以适应少量的、多样化的市场需求。信息技术的发展导致生产的小型化和多样化，诸如集成电路、微型晶片等新技术及一些新型材料的出现使一度是工业产品核心的技术退到次要的地位，产品的外形不再受到技术的限制，也就不再受到功能的限制。"SNOOPY"电话、水泥录音机、纸钟，没有什么形式是不可能的。功能主义自然成为历史，让位于新的、讲究形式的设计。经济全球化的同时，更注重不同国家、不同民族、不同文化的价值取向，个人主义的发展，各国对于本民族文化、历史的重视使设计向多元化倾向发展；因而，功能主义的衰退是很自然的。

在工业社会里，批量化的大工业生产、标准化，对应着经济的全球化、一体化和思想上的民主主义，继而是设计上的理性主义和功能主义；那么，在信息社会中，我们一样应该预见新的设计主义的生成。回首设计走过的路，农耕时代的设计是个人设计对应手工业生产，工业时代是现代主义设计对应批量生产，信息时代自然会形成一种新的主义对应信息技术。

20世纪80年代是后现代设计思潮与风格最为活跃的10年，但是却缺乏一种系统的设计理论，或者设计思想。这是在现代主义的长期禁锢下，一旦门户大开，必然会有太多的东西奔涌而出。我想，这应该只是新的"主义"形成的初期阶段，是主义，而不是风格。笔者不能断定后现代的设计一定会最终形成一种统一的风格，因为，后现代对于个人的、民族的、特定文化的尊重应该不会让一种风格一统天下的。

但是，后现代设计还不能代表信息时代的设计状况，还只能说是一个前

奏，一个连接工业社会与信息社会的过渡阶段。这一阶段显示了包括工业技术和信息技术两方面的特征，而且，由于这是一个世纪之交，一切都不确定，所以显现出一种极其混乱的状态。这种状态应该是一场交响乐开场前杂乱的调音。但是后现代对于情感的重视、文化的关注必然是信息社会设计的关注点，功能主义由于其实用性必然继续大行其道，但是，微电子技术的发展将使形式不再受到技术的限制而被允许有更加广泛的发挥余地。因此，功能主义很可能会改头换面，以更自由的形式出现。也就是说，我们可以享受极好的功能而不必一定要忍受现代主义严谨刻板的抽象形式（本部分内容出自笔者论文《后现代产品设计之我见》）。

风格详述

孟斐斯风格

卡萨布兰卡组合柜　艾托·索特萨斯
1981年

孟斐斯是世界最著名的意大利前卫设计团体。1981年，艾托·索特萨斯领导成立。孟斐斯一词有多个来源：它是埃及的一座古城、是美国摇滚歌王猫王在田纳西州的故乡的名字；流行歌王鲍勃·迪伦在他的歌曲中也出现过这个名词，因此，这个名词既有远古时代的神秘浪漫，又有通俗文化的象征意味，著名的理论家考林斯认为这个名词非常适合索特萨斯领导的这个激进的设计团体。孟斐斯将设计看成是创造生活方式的方法，设计的最大的意义就是表现各种文化的意义，设计是人与生活交流的媒介，是自我表现的工具，因此，孟斐斯的设计既是感性的，也是哲学的。孟斐斯喜欢以高度娱乐、戏谑、玩笑、艳俗的手法进行设计，来达到与正统设计完全不同的效果，表示丰裕时代的艳俗和平庸。孟斐斯风格的一个特征是设计普遍采用很俗气的材料——装饰板作为表面粘贴的装饰基础，在他们眼里，这些色彩艳丽的塑料装饰板是年轻、活力的象征。孟斐斯风格的另一个特征是对装饰的偏爱，认为装饰与产品的结构具有相同重要的意义，这在"装饰就是罪恶"的现代主义眼中是绝对无法接受

的。卡萨布兰组合柜是一个双开门的衣柜和两个抽屉的组合，几何形的柜子外缘伸出很多支架，呈各种角度向外伸展。组合柜表面贴着印有索特萨斯设计的"Bacterio"图案的塑料印花薄片，色彩艳丽，造型极具冲击力。

新古典主义

新古典主义是对后现代主义建筑风格的总称，后现代主义的一个重要的特点就是各种历史风格的回归，这种回归不仅是对古典风格的复制或"充满敬意"的模仿，而且还有很多以轻松、诙谐甚至嘲笑的手法，用廉价的、通俗的、可笑的方式再现历史风格的。由于新古典主义一词一直被用来形容对希腊、罗马风格的严谨复兴，所以这样用词容易引起误会，笔者因为后现代主义用各种各样的新方法对待古典主义，所以用"新"这个词来概括后现代主义对古典主义的各种态度。后现代主义著名的建筑师罗伯特·斯坦恩在《现代经典主义》一书中将后现代主义分为冷嘲热讽的古典主义、潜伏的古典主义、原教旨古典主义、规范的古典主义和现代传统主义几种，通过对这几种"……古典主义"的学习，我们就可以了解后现代主义的风格了。冷嘲热讽的古典主义不是真正的复古，而是将历史风格当成一种符号来使用，以达到一种纯粹装饰的效果。这种方法是对历史的一种轻率、不认真的态度，具有玩笑、嬉戏的成分。查尔斯·穆尔1976~1979年为新奥尔良市设计的意大利广场大量采用了古典的柱式、拱门、檐口等古典建筑符号，同时采用了不锈钢、混凝土、瓷砖等现代材料，冷峻的柱子和回廊被漆成令人惊诧的明黄色和橘黄色，如同雅典娜穿上了小丑的服装，极端的不协调。这就是典型的对经典的嘲讽。潜伏的古典主义摇摆在现代主义和古典主义之间，具有比较强烈的复古色彩。原教旨古典主义强调建筑设计必须"从研究古典风格的、工业化以前的城市规划着手，现代建筑家的首要任务是把建筑设计与传统的城市规划重新结合为一体"，这种观点是强调采用古典的城市布局来达到现代与传统的和谐。规范的古典主义是真正的复古，他们认为古典建筑是西方建筑的精髓，应该从各方面复古，反对现代主义的几何线条。

意大利广场
查尔斯·穆尔　1976－1979年

解构主义

解构主义是20世纪80年代后期兴起的、主要活跃于建筑领域的思潮。"解构"一词源于德国马丁·海德格尔（1889-1976）的解释学概念的"瓦解（Destruction）"；在哲学上源于法国后结构主义哲学思潮；最先由哲学家亚克·德里达(Jacques Derrida 1930-2004)提出，他的理论中心是对于结构本身的反感，认为"符号本身的含义就已经足够反映真实，对于单体的研究比整体结构更加重要，更能反映出人类存在的真理"。建筑理论家伯纳德·屈米将解构主义的理论引入建筑，他认为"应该把许多存在的现代和传统的建筑因素重新构建，利用更加宽容的、自由的、多元的方式来建构新的建筑理论构架"。1988年英国《建筑设计》杂志社与评论家查尔斯·詹克斯（1939-）等组办了"国际解构建筑研讨会"；同年，美国菲利普·约翰逊等人在纽约现代美术馆举办了"解构建筑展览"。自此，解构主义汇成一股设计新潮流。

解构主义同狭义的后现代主义不同，它对于现代主义的反抗不是建立在对历史风格的态度上，而是直接从拆解现代主义入手，通过破坏现代主义理论赖以生存的结构原则来反抗现代主义。解构主义的建筑强调非理性元素，突出矛盾，反对权威性、恒常性，反对非个人化的风格，很多建筑甚至连完整的工程图都没有，是按照草图或模型直接建起来的。从词义上看，"解构"是对"构成"的反驳，但实质上，两者都是从形式上追寻设计自身的空间效果。不同的是，"解构"以一种反形式的面貌出现，对人们已经熟悉的形式进行颠倒，从而置身于一种与人们正常推理相悖的新形式中。弗兰克·盖里是公认的第一个解构主义建筑设计家。盖瑞并不把完整的结构作为建筑的最终目的，相反，他更看重构成"结构"的基本单元，认为单元本身才是建筑最重要的因素，因为是它们构成建筑的整体，部分或单元完全具有表现的能力，部件的完整表达就会最终呈现结构的特性。他的设计采取了解构的方式，把完整的现代主义、结构主义建筑整体打散重构，形成多次元的空间和支离破碎的形态，破碎本身形

古根海姆美术馆
弗兰克·盖里　1997年

成了一种新的形式，这就是解析之后的结构。相对于讲究整体性和功能性的现代主义，解构主义的建筑具有更加丰富的形式感。左图是盖里设计的古根海姆美术馆。

解构主义的平面设计师以大卫·卡森（David Carson）为代表。作为一名重要的解构主义设计师，他将后现代主义对于历史、文脉的兴趣从简单表面的挪用、仿制和戏虐向更深刻的从本质上颠覆现代主义的目的迈进了一大步。现代主义用了几十年的功夫才将平面设计的目的归结到信息的有效传达上并形成一整套的美学原则，却在一瞬间被卡森颠覆。大卫·卡森的平面设计从本质上颠覆了形象、文字与信息之间的关系，不但彻底违背了文字作为阅读载体的功能，而且使文字成为图形的一部分，更无视功能主义信息传达原则，使阅读成为一种"麻烦"——他的文字大小不一，有时会互相重叠，甚至残缺不全，或溢出边界，但是这种处理手法却激发了喜欢猎奇的年轻人的阅读兴趣。这种现象的出现并不是偶然的——传媒社会信息的泛滥、读图时代的的来临，都使阅读成为一种不必要的麻烦，而卡森的设计正好切入了青少年的反叛心理和读图愿望，文字与图片结合成为一个模棱两可的信息体，这种不确定性使阅读成为一种挑战的过程。

减少主义

减少主义是对密斯·凡·德·罗"少就是多"原则即国际主义反对装饰原则的极致发展。减少主义将设计的元素减至最少，甚至为了追求简洁的美而忽略功能、忽略人的使用的方便性。例如减少主义风格的表经常会省略标识时间的刻度，整个表盘上面只有两个指针。1984年，一个减少主义的设计团体"宙斯"在意大利的米兰成立，他们设计了大量的减少主义风格的作品，赢得了国际性的广泛关注。宙斯的领袖人物是毛利左·佩利家力（Maurizio Peregalli）。减少主义最重要的设计师是法国的菲利普·斯塔克（Philippe Starck），他的减少主义设计简洁而精致，经常会有令人出乎意料的效果。

ray gun 杂志设计
大卫·卡森 1990年

WW Stool 吧台椅子
菲利普·斯塔克 1990年

Omkatack 椅
罗尼·金斯曼 伦敦 1971年

高科技风格

高科技风格是对工业技术或更高的高精尖技术迷恋的结果。1978年，祖安·克朗（Joan Kron）和苏珊·斯莱辛（Susan Slesin）出版《高科技》，在书中，他们将高科技定义为两个层面的含义：一是技术性的风格，强调工业的技术特征，包括运用能够体现工业的材料如不锈钢、铁板，或者是具有技术特征的部件如管材、规则的孔洞、类似于螺栓的部件或机器的构造特征等等；二是高风格（High Style），指刻意强调形式感或一种高品位的特征。高科技风格将技术作为一种象征符号来看待，在设计中强调造型的技术特征和高科技品位，将工业的技术性外化为造型元素，通过精细的结构和充满技术感的材料使设计品有一种技术感和未来感。高科技风格使工业特征进入生活，并且再次表达了人类对于机器的崇尚和赞美。机械美学实质上是一种功能美学，这种美学形式是从产品的逻辑构造的合理性、产品的形式能够体现功能性和生产的技术特征等方面来体现的。而高科技风格赋予工业结构及结构单元本身以美学价值，这是高科技风格和现代主义的不同之处，也是高科技风格的核心内容。高科技作品中比较具有代表性的是英国的理查·罗杰斯设计的蓬皮杜文化中心。受到高科技风格的影响，家具领域的设计也出现了高科技风格，罗得尼·金斯曼（Rodney Kinsman）和安德拉斯·韦伯(Andreas Weber)都擅长用钢骨设计家具。

建筑风格

建筑风格是产品设计上的一种后现代主义风格，是将建筑的形式或者说把建筑的造型引用到家具、家用电器、生活用品甚至钟表、首饰的设计中。这种引用有两种方式，一种是挪用，照搬；一种是把建筑造型和夸张离奇的材料与色彩结合在一起，创造一种绚丽的、出人意料的效果。

Lewis & clark
莱维斯·克拉克，1984~1985年

设计作业

产品设计专业： 设计后现代主义风格的MP4，可以参考后现代主义中的

任何一种风格。

平面设计专业：设计扑克牌面，要求是先选择一种历史风格，然后对它进行调侃式的再设计。

环境艺术设计专业：设计后现代主义风格的椅子，可以参考后现代主义中的任何一种风格。

服装设计专业：用后现代主义中的任意一种风格设计首饰。例如，用建筑风格设计耳环。

课后作业（简答与名词）

1. 后现代主义的本质是什么？同现代主义相比，它的优势和欠缺在哪里？后现代主义风格的出现对于社会生活的意义何在？

2. 名词：

孟斐斯风格 / 新古典主义 / 解构主义 / 减少主义 / 高科技风格 / 建筑风格

教学参考图·后现代主义风格

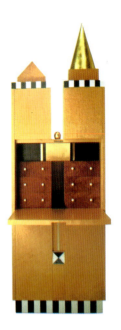

后现代主义风格·学生作业

风格设计 设计史点击 反叛时代的反叛设计

家具设计 吴溪

平面设计 尹琳琳

动画形象设计 李龙

MP4设计 姚雅琳

MP3设计 曹姚姝

扑克牌设计 于力渤

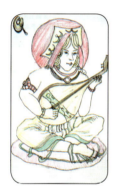

扑克牌设计 王承杰

服装设计 于修竹

扑克牌设计 于力渤

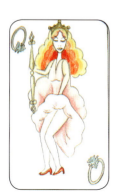

扑克牌设计 毛蒲

产品设计 宋寅栋

收音机设计 吴溪